BLUE KNIGHT

IN THE THREE DIMENSIONAL WORLD

裝甲騎兵波德姆茲外傳
青之騎士 BERUZERUGA 物語 3 D

U0072984

BLUE KNIGHT
IN THE THREE DIMENSIONAL WORLD

CONTENTS

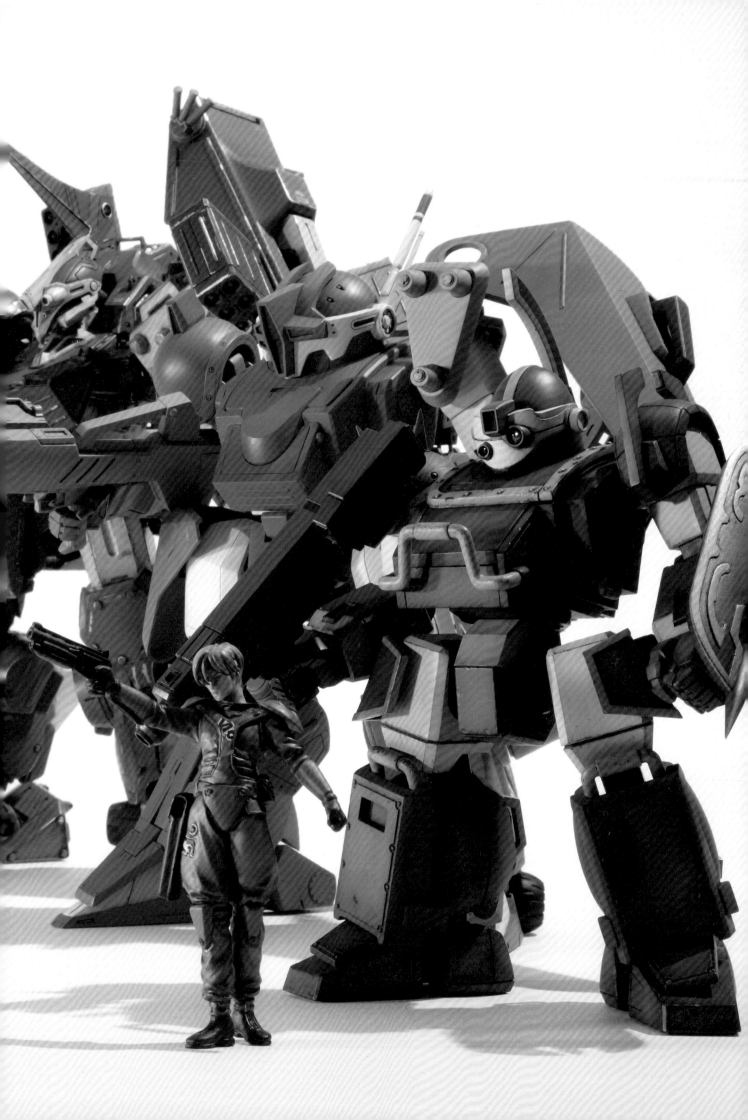

「我要在這裡毀掉
為阿斯特拉基斯銀河

在 W-1 內部活體電腦製造出肯恩的複製人「K'」後，
為與對方所駕駛的整肅者做出了結，
肯恩搭乘紅頭冠展開了最後決戰。
面對利用放電現象癱瘓了所有攻擊的整肅者，
紅頭冠用左肩甲的貫釘打進了整肅者體內！
（摘錄自《青之騎士BERUZERUGA物語 吶喊騎士》）

帶來恐懼的回憶」

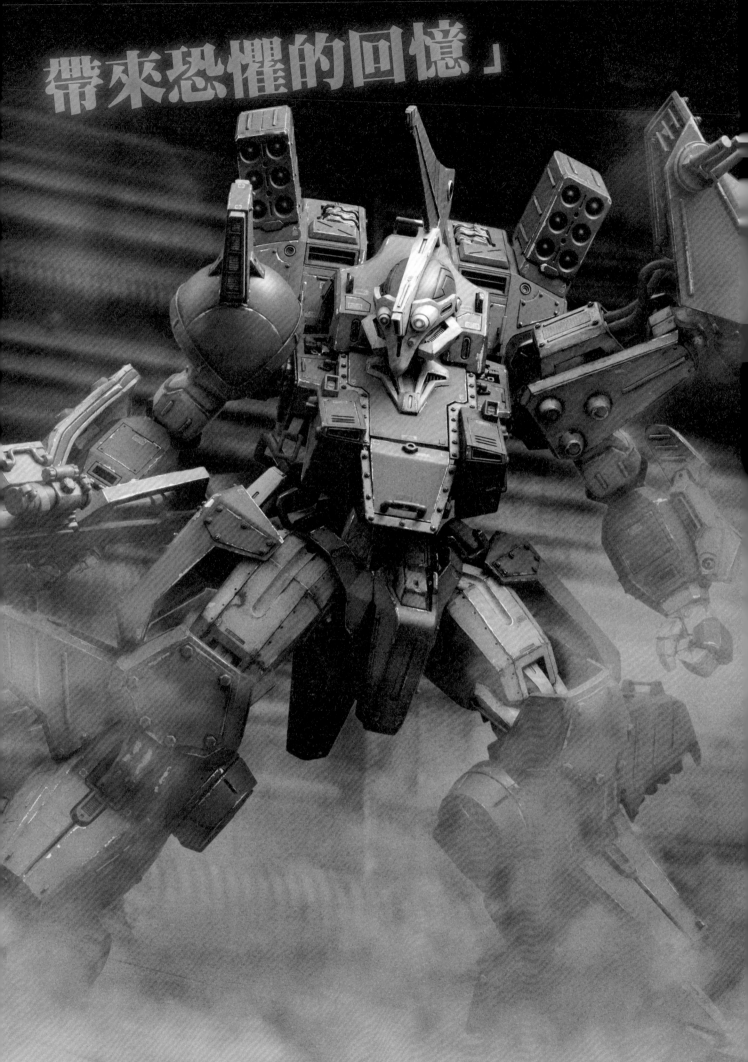

呐喊的騎士

藉由細部修飾和塗裝表現
詮釋終極的 AT

為《青之騎士BERUZERUGA物語》系列範例打頭陣的，當然非這架機體莫屬！也就是肯恩·麥克道格最後的座機，同時亦為終極AT的紅頭冠。經由改良肌肉汽缸和聚合物緩衝液後，令驅動系統獲得了大幅度強化。亦強化了裝甲以提高防禦力，就連攻擊力也一併增強了。範例中維持套件本身就十分出色的體型，純粹運用各式技法進行全面性的細部修飾。除了運用矽膠脫膜劑做出漆膜剝落的銀色掉漆痕跡之外，亦施加了其他的舊化塗裝，造就了一件看頭十足的範例。

VOLKS 1/24比例 塑膠套件
ATM-FX ∞ 狂戰士 SSS-X 紅頭冠
製作·文／NAOKI

ATM-FX∞ BERSERGA SSS-X
TESTA-ROSSA

VOLKS 1/24 scale plastic kit
modeled&described by NAOKI

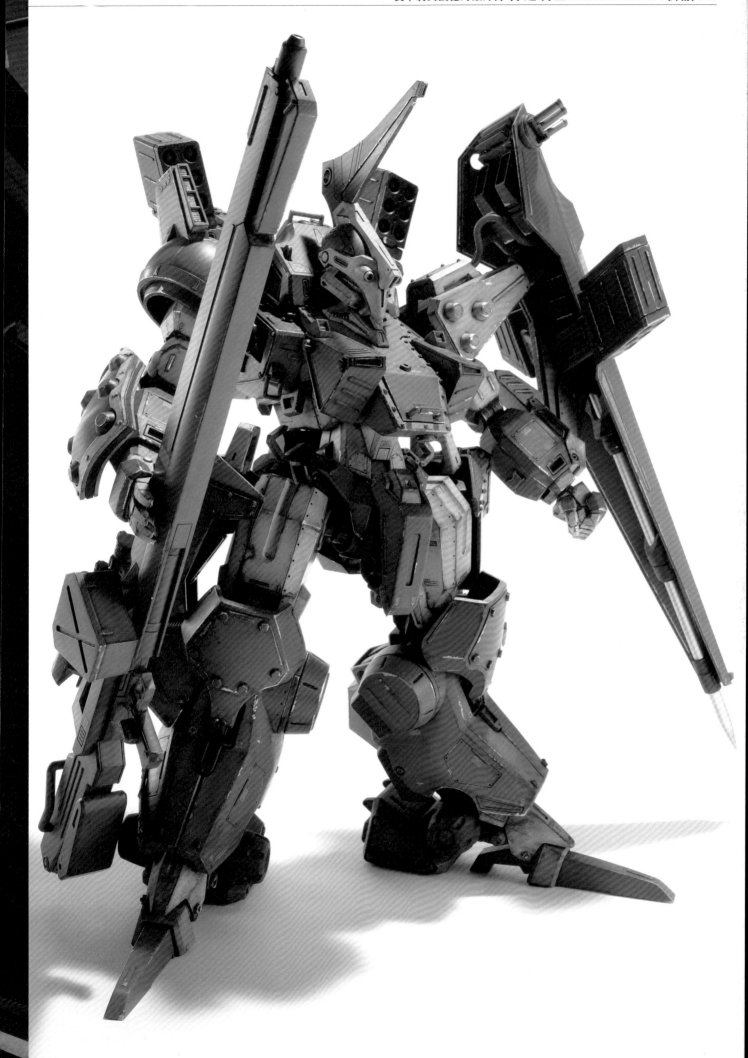

ATM-FX∞ BERSERGA SSS-X TESTA-ROSSA

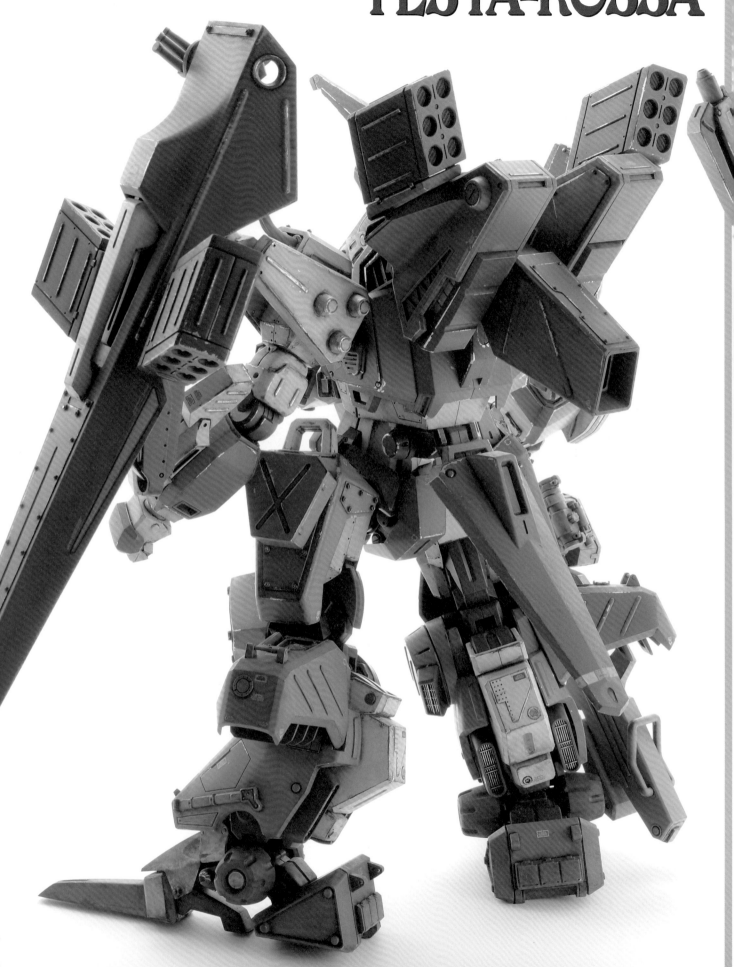

▼一提到紅頭冠，肯定會有不少玩家立刻聯想到在 HOBBY JAPAN 模型專輯《青之騎士BERUZERUGA物語「BLUE KNIGHTⅡ」》的封面主圖模型照片，以及藤田一己老師筆下畫稿中，它豎立起重機關槍持拿在身旁的英姿吧。這款套件中就附有可供擺出該架勢的張開狀手掌零件。

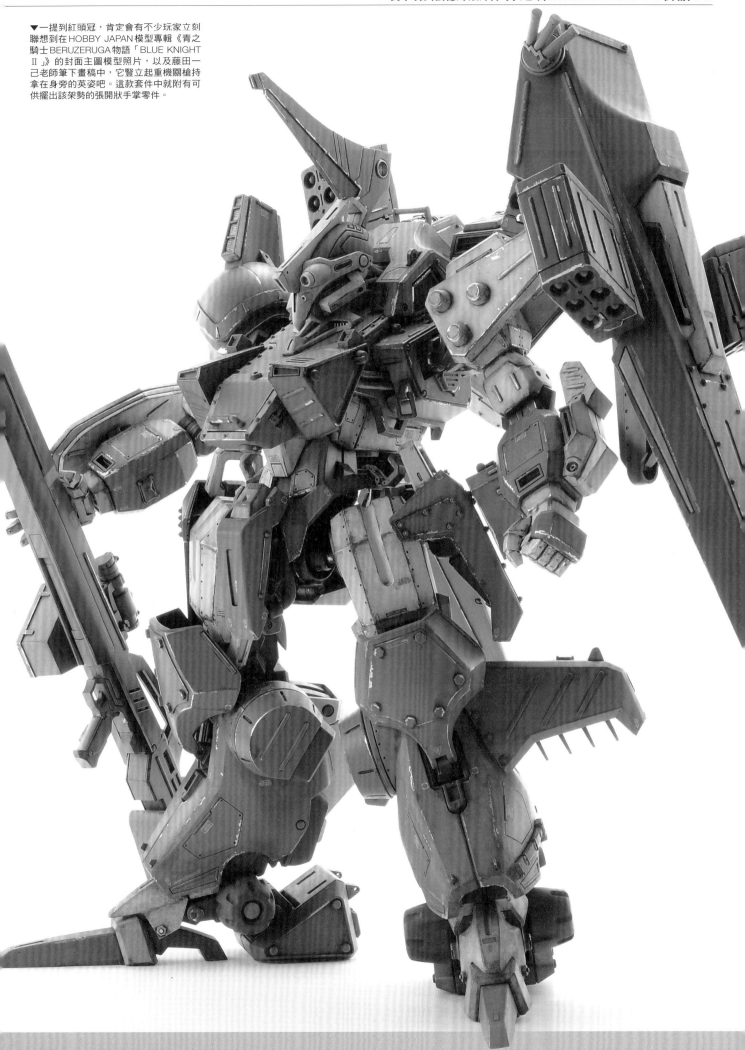

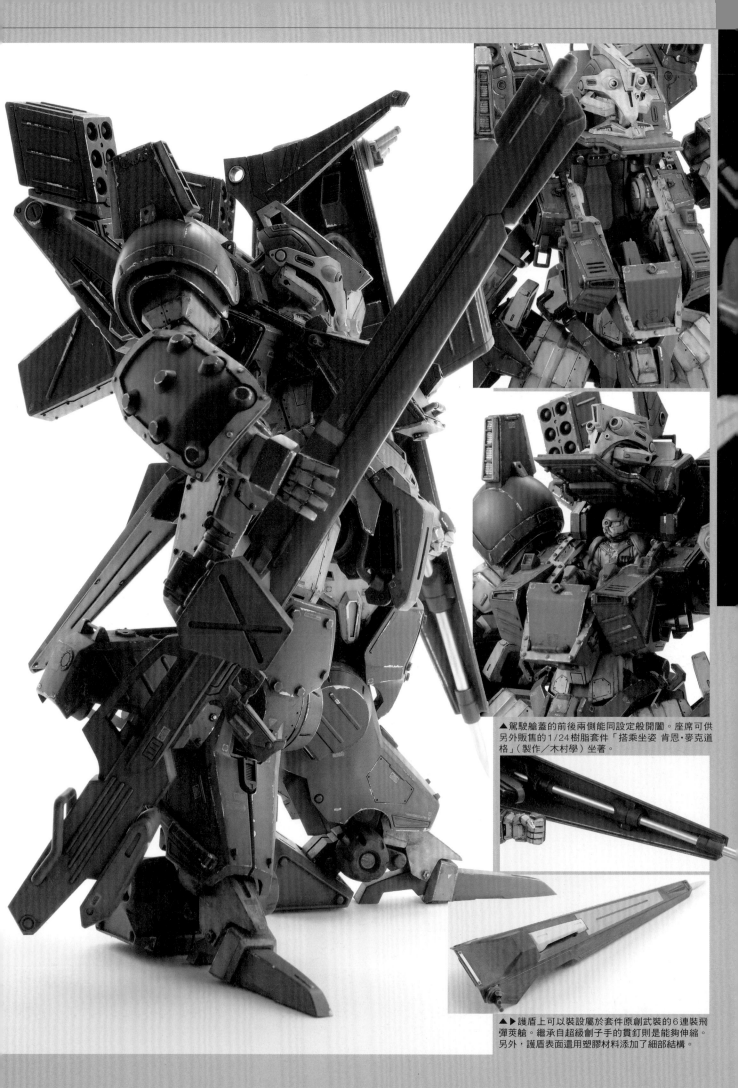

▲駕駛艙蓋的前後兩側能同設定般開闔。座席可供另外販售的1/24樹脂套件「搭乘坐姿 肯恩‧麥克道格」（製作／木村學）坐著。

▲▶護盾上可以裝設屬於套件原創武裝的6連裝飛彈莢艙。繼承自超級劍子手的貫釘則是能夠伸縮。另外，護盾表面還用塑膠材料添加了細部結構。

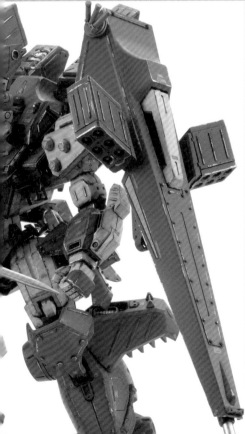

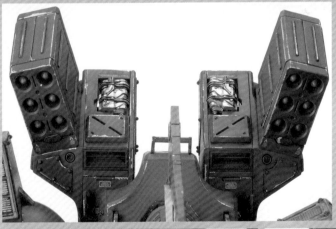

▲藉由動用2份套件在任務背包左右兩側的武裝掛架上都設置了6連裝飛彈莢艙。

▲在重機關槍和張開狀手掌上分別設置釹磁鐵，藉此更牢靠地持拿住這挺武器。

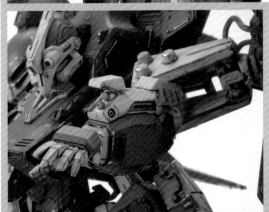

▲掀起左前臂處的艙蓋後，即可露出50㎜榴彈砲。

◀作為塑膠套件的原創機構，腳跟搭載了在啟動滾輪衝刺機能時，可以讓滑行輪外露的機構。該處是設計成只要將腳跟部位向上掀起，即可露出滑行輪的機制。

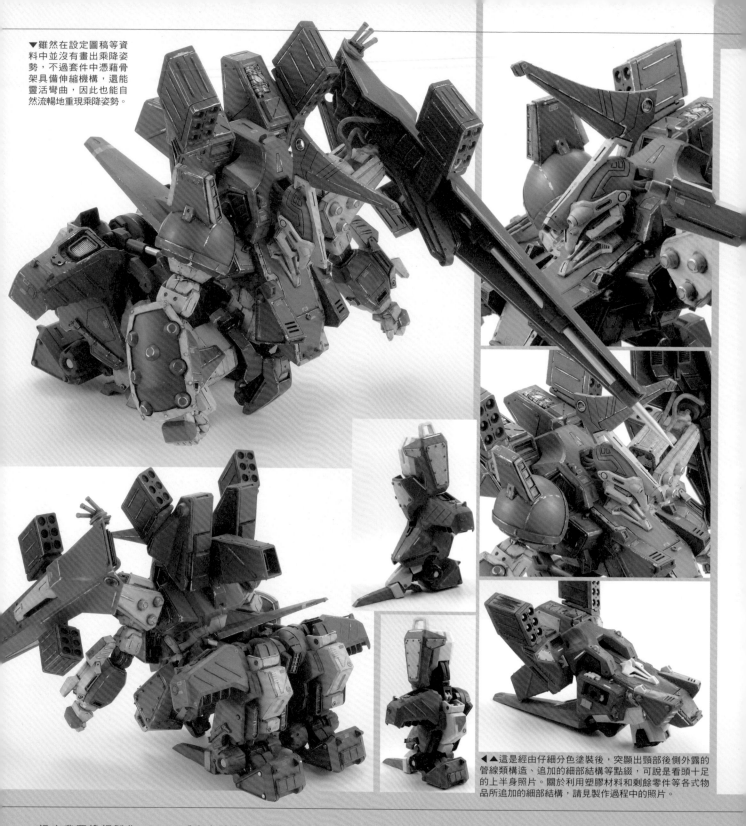

▼雖然在設定圖稿等資料中並沒有畫出乘降姿勢，不過套件中憑藉骨架具備伸縮機構，還能靈活彎曲，因此也能自然流暢地重現乘降姿勢。

◀▲這是經由仔細分色塗裝後，突顯出頸部後側外露的管線類構造、追加的細部結構等點綴，可說是看頭十足的上半身照片。關於利用塑膠材料和剩餘零件等各式物品所追加的細部結構，請見製作過程中的照片。

這次我要擔綱製作VOLKS《青之騎士BERUZERUGA物語》系列主角肯恩的最後座機，也就是1/24的紅頭冠。呃，好像寫得雲淡風清。但是……紅頭冠推出塑膠套件啦!!對當年還只是讀者、從沒錯過文庫小說和HOBBY JAPAN月刊上立體作品的我來說，這是非常不得了的大事!!當然也令我欣喜萬分！先前想要青之騎士相關模型，幾乎只有Wonder Festival等當日版權活動中的廠商或業餘賣家製樹脂套件這個選擇，能感受到「這畢竟是冷門作品」，也令人對推出一般模型不抱希望了。如今！沒想到！感激不盡啊！VOLKS公司!!我必須大聲吶喊出來!!

回頭來說紅頭冠的套件吧，總之真的超帥！

體型相當壯碩結實、無從挑剔。還以套件原創形式重現了AT必備的乘降姿勢，甚至附有原創的選配式武裝（這部分也很帥氣），內容可說是豐富到不得了。既然已經如此出色，這次就完全不修改體型和可動機構，僅透過細部修飾和塗裝手法來詮釋。

首先是細部結構方面，套件本身是以設定為準製作而成，自然沒有類似TAKARA製SAK或BANDAI製1/20系列的模型原創細部結構。不過，青之騎士系列在線條設計上本就比原作AT更複雜，視覺資訊量的表現本就不在話下，份量還是一般AT機體的成倍多。看到有這麼大的發揮空間，就想親自動手詮釋一番，這正是身為模型玩家的天性呢。難得有此

機會，當然要做得徹底一點！於是我從添加細部結構著手……結果發現沒完沒了啊！我實在太小看紅頭冠的尺寸啦（笑）！

這次的細部修飾主要分為3種手法。

第一種，以增裝裝甲板為藍本追加凸起狀細部結構。這部分主要使用0.3mm塑膠板和市售螺栓狀零件。首先設想哪些部位較易中彈，接著逐一黏貼用電腦割字機裁切的塑膠板以補強結構。

第二種，追加雕出連續面板和整備艙蓋的紋路，與同樣是追加細部結構、但是做成凸起狀的增裝裝甲板做出區別。另外，可能會頻繁開闔的部位，就利用半圓柱型塑膠棒做出合葉狀細部結構；平時會固定住的艙蓋則是追加螺栓

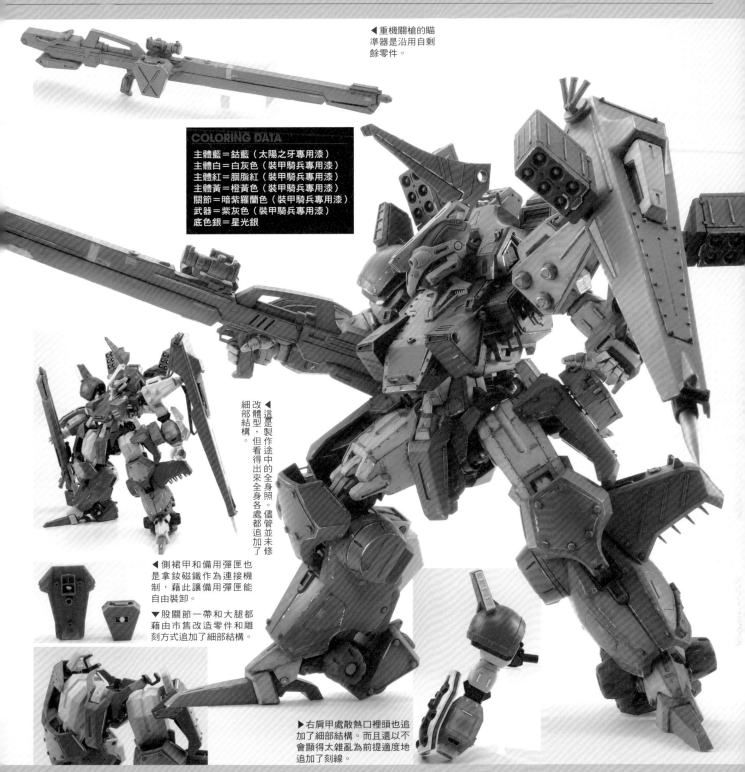

◀重機關槍的瞄
準器是沿用自剩
餘零件。

COLORING DATA
主體藍＝鈷藍（太陽之牙專用漆）
主體白＝白灰色（裝甲騎兵專用漆）
主體紅＝胭脂紅（裝甲騎兵專用漆）
主體黃＝橙黃色（裝甲騎兵專用漆）
關節＝暗紫羅蘭色（裝甲騎兵專用漆）
武器＝紫灰色（裝甲騎兵專用漆）
底色銀＝星光銀

▲這是製作途中的全身照。儘管並未修改體型，但看得出來全身各處都追加了細部結構。

◀側裙甲和備用彈匣也是拿釹磁鐵作為連接機制，藉此讓備用彈匣能自由裝卸。

▼股關節一帶和大腿都藉由市售改造零件和雕刻方式追加了細部結構。

▶右肩甲處散熱口裡頭也追加了細部結構。而且還以不會顯得太雜亂為前提適度地追加了刻線。

狀細部結構，藉此賦予變化。

　上述兩種手法與追加原則，是參考自前述的TAKARA製SAK或BANDAI製1/20系列套件。

　第三種，利用市售改造零件和剩餘零件來添加細部修飾。就我個人的看法，使用剩餘零件來為AT點綴時，應該拿同比例戰車的零件來做。由於紅頭冠本身是特大號尺寸的AT，追加管線類細部結構時，尺寸偏大且頗具存在感的機車類零件會更方便好用。

　不僅如此，這次還動用了2份套件，在背後追加了一組飛彈莢艙，並在左腰際追加了重機關槍的備用彈匣。

　若以故事和設定為準，紅頭冠這架超高性能機體應該不會有多少傷痕和汙漬，可是AT就

該髒兮兮的才對味！老天啊～果然是只有一把年紀的大叔才會這麼想（笑）。總之如同前述，範例中在這方面下足了工夫。

　首先是完成表面處理，再將整體塗裝成銀色。接著用噴筆塗布矽膠脫膜劑，才進行基本塗裝。這麼做是為了運用「矽膠脫膜劑掉漆法」。重點在於可動部位不要噴塗過量矽膠脫膜劑，不然漆會被刮掉許多，這點還請特別留意。基本色都是拿gaianotes製裝甲騎兵專用漆來塗裝的。完成基本塗裝後，即可開始黏貼幾年前就買來囤著的Vertex製基爾加梅斯機身標誌水貼紙，等乾燥後再噴塗消光透明漆來整合光澤感。接著用Mr.舊化漆來為整體施加水洗（漬洗）。以漆筆、精密科學擦拭紙、棉花

棒等擦拭後，就用筆刀刀背等刮出掉漆痕跡。待進一步的琺瑯漆乾刷後，就用多種MIG質感粉末來添加舊化。這部分是用來表現乾掉的汙漬，因此不必使用溶劑，只要拿漆筆輕輕抹上即可。不過光是如此會無法充分附著在表面上，需拿硝基系消光透明漆用乾噴方式加上一道透明漆層。

　總之如同前述，這樣就大功告成了。真的有夠大呢！大就是正義！太令人滿足啦！對於經歷過1980、1990年代且熱愛機器人的模型玩家來說，這系列——尤其是紅頭冠能推出塑膠套件，可說是實現了一大夢想呢！感謝VOLKS公司幫我們圓夢之餘，也期待往後能繼續推出這個作品的其他套件！

藉由刻線和塑膠材料
添加細部修飾
來提高密度感

在主角肯恩‧麥克道格於先前戰鬥中失去狂戰士 BTS II 之後，作為替代的新座機正是這架地獄看門犬 VR-MAXIMA。這架機體為基爾加梅斯軍次期主力 AT 研發「FX 計畫」成果災禍犬的肉搏戰規格，也基於機體配色而被稱為藍色版。範例中為了突顯出屬於試作機的形象，因此藉由在裝甲面上追加刻線和塑膠材料作為細部修飾。更刻意不施加舊化，力求營造出具有潔淨感的面貌。

VOLKS 1/24比例 塑膠套件
ATM-FX 1 地獄看門犬 VR-MAXIMA
製作‧文／GAA（firstAge）

ATM-FX-1
ZERBARUS
VR-MAXIMA

VOLKS 1/24 scale plastic kit
modeled&described by GAA(firstAge)

地獄看門犬

▼除了備有戰鬥用電腦「VR-MAXIMA」之外，還搭載了能藉由專用駕駛服將駕駛員動作和反應傳達給機體的「全面同步系統」。為了與一般規格機體有所區別，因此稱為「地獄看門犬」。是唯一具有足以對抗「梅爾基亞騎士團計畫」核心所在W-1（戰士1號）的戰鬥力，只有舊劣等種能夠操縱的最強AT之一。

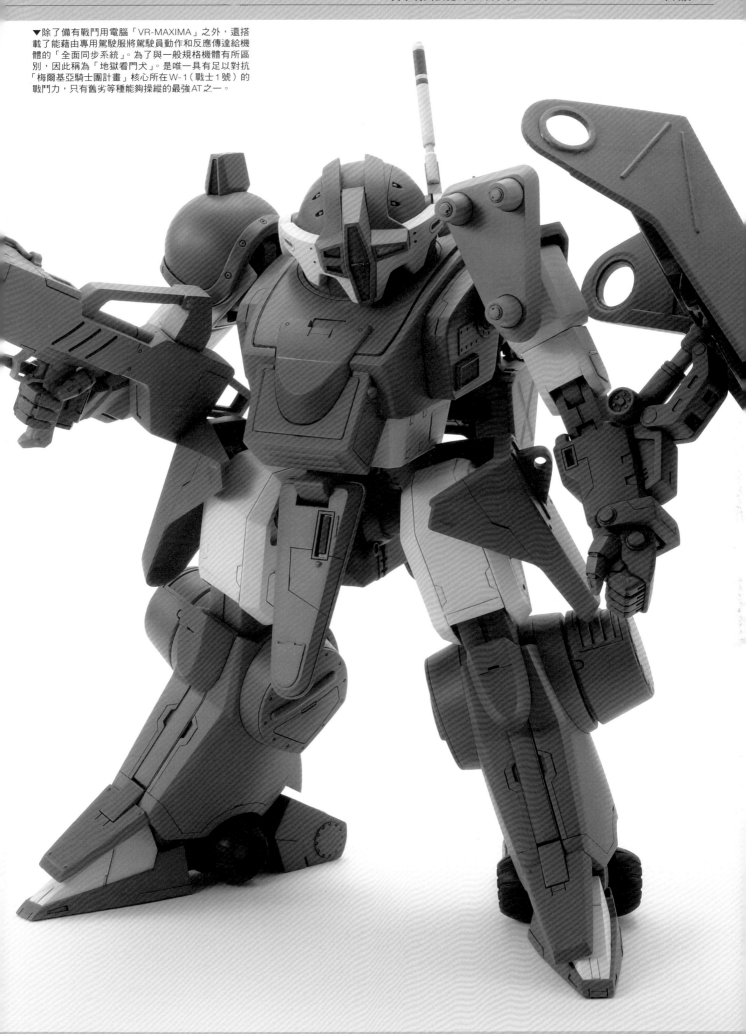

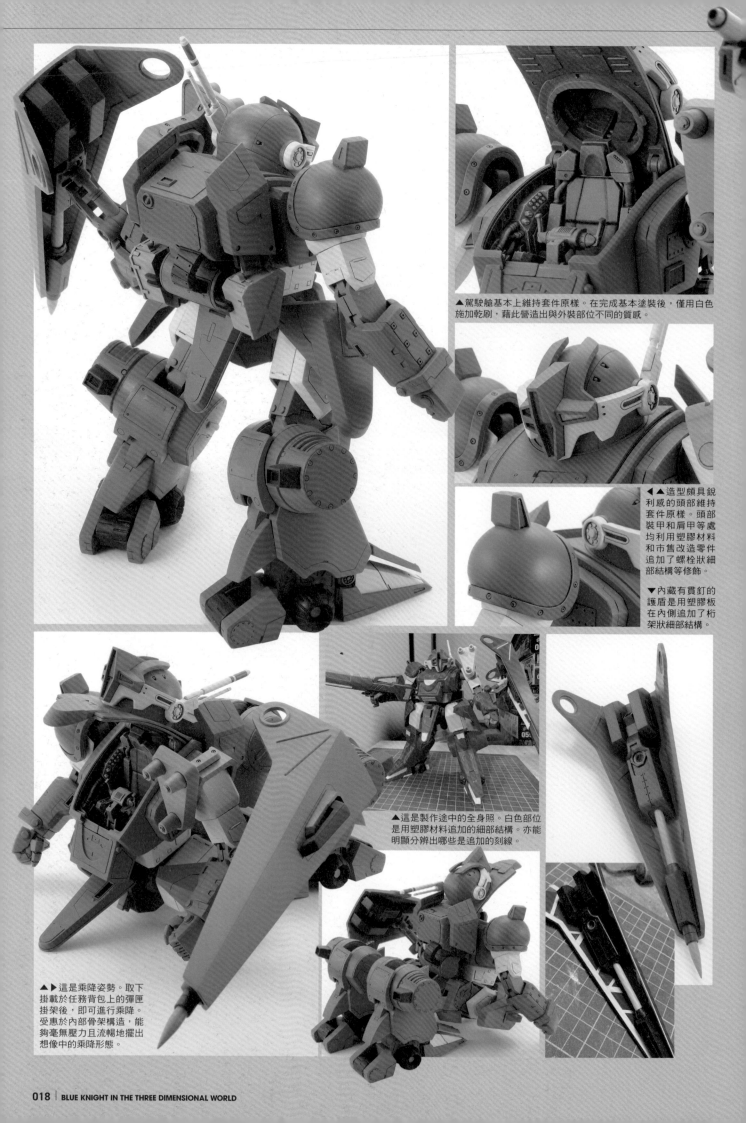

▲駕駛艙基本上維持套件原樣。在完成基本塗裝後，僅用白色施加乾刷，藉此營造出與外裝部位不同的質感。

◀▲造型頗具銳利感的頭部維持套件原樣。頭部裝甲和肩甲等處均利用塑膠材料和市售改造零件追加了螺栓狀細部結構等修飾。

▼內藏有貫釘的護盾是用塑膠板在內側追加了桁架狀細部結構。

▲這是製作途中的全身照。白色部位是用塑膠材料追加的細部結構。亦能明顯分辨出哪些是追加的刻線。

▲▶這是乘降姿勢。取下掛載於任務背包上的彈匣掛架後，即可進行乘降。受惠於內部骨架構造，能夠毫無壓力且流暢地擺出想像中的乘降形態。

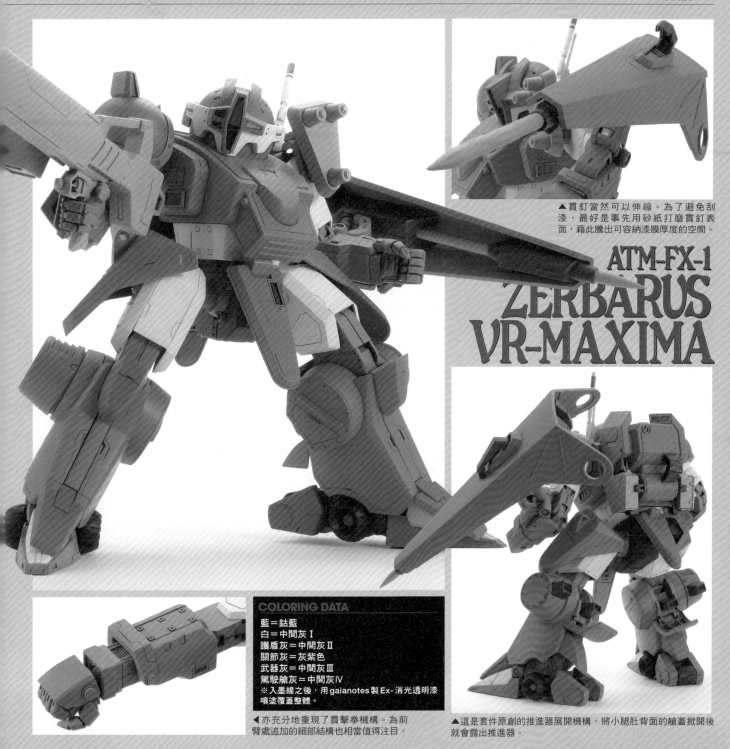

▲貫釘當然可以伸縮。為了避免刮漆，最好是事先用砂紙打磨貫釘表面，藉此騰出可容納漆膜厚度的空間。

ATM-FX-1 ZERBARUS VR-MAXIMA

COLORING DATA
藍＝鈷藍
白＝中間灰Ⅰ
護盾灰＝中間灰Ⅱ
關節灰＝灰紫色
武器灰＝中間灰Ⅲ
駕駛艙灰＝中間灰Ⅳ
※入墨線之後，用gaianotes製Ex-消光透明漆噴塗覆蓋整體。

◀亦充分地重現了貫擊拳機構。為前臂處追加的細部結構也相當值得注目。

▲這是套件原創的推進器展開機構。將小腿肚背面的艙蓋掀開後就會露出推進器。

■這次的主題

這次要製作的是VOLKS製1/24比例「地獄看門犬 VR-MAXIMA」。這架機體不僅具備AT特有的整體比例架構，在造型上亦一如主角機體風格顯得「有稜有角」，頗具英雄氣概呢。

■該怎麼做呢？

既然收到的委託是「稍微追加細部結構，不用弄髒也行」，就按照平時做鋼彈模型的風格製作，也就是試著營造出有別於CB裝甲和AT預設的髒分分風格。

不過，這畢竟是1/24比例套件，光追加刻線會顯得不夠有特色。考量到這比例足以表現出沖壓線這類凹凸起伏感，於是決定採取先黏貼塑膠板、再配合追加刻線的手法。實際動手製作前，我先以鉛筆直接在零件表面描繪出細部結構，審視畫出來的模樣後，只要覺得不

滿意就擦掉重來。此外，掌握住疏密有別的原則，避免塞滿面積較大處，並讓各處細部結構具有共通模式。這些就是本次製作上的特點。

■複習

閱讀本書的讀者中初學者應該不多，但我姑且整理了製作這款套件的流程以供參考。

① 試組（總之組裝起來看看。為了便於拆開，因此有事先削掉一部分卡榫）
② 規劃製作計畫（一邊欣賞組裝好的套件，一邊「妄想」接下來哪些地方該怎麼製作）
③ 製作（按照先前的妄想進行改造＆修改等作業。黏合零件並進行無縫處理，並修改成可分件組裝的形式）
④ 為先前的作業收尾（重雕刻線時是使用[BMC鑿刀]，並且使用320號、400號的海綿打磨棒[打磨老爹]進行表面處理）

⑤ 噴塗打磨用底漆補土（以會透出底色的程度稍微噴塗[gaianotes製底漆補土EVO灰色]這款底漆補土）
⑥ 進行表面處理（一邊確認表面有無留下傷痕，一邊拿600號海綿打磨棒[打磨老爹]來沾水研磨，磨掉先前那層底漆補土）
⑦ 正式噴塗底漆補土（這是正式塗裝的前置作業，必須謹慎地噴塗好）
⑧ 塗裝（用噴筆來噴塗硝基漆）
⑨ 入墨線（用琺瑯漆來入墨線）
⑩ 噴塗透明漆層（在這個階段調整光澤度）

無論打算做成什麼風格，幾乎都省不了上述流程。不過隨著多年試錯，我在流程上也會有所增減，使用的工具耗材也會適度更換。希望各位亦能規劃出屬於自己的製作流程。

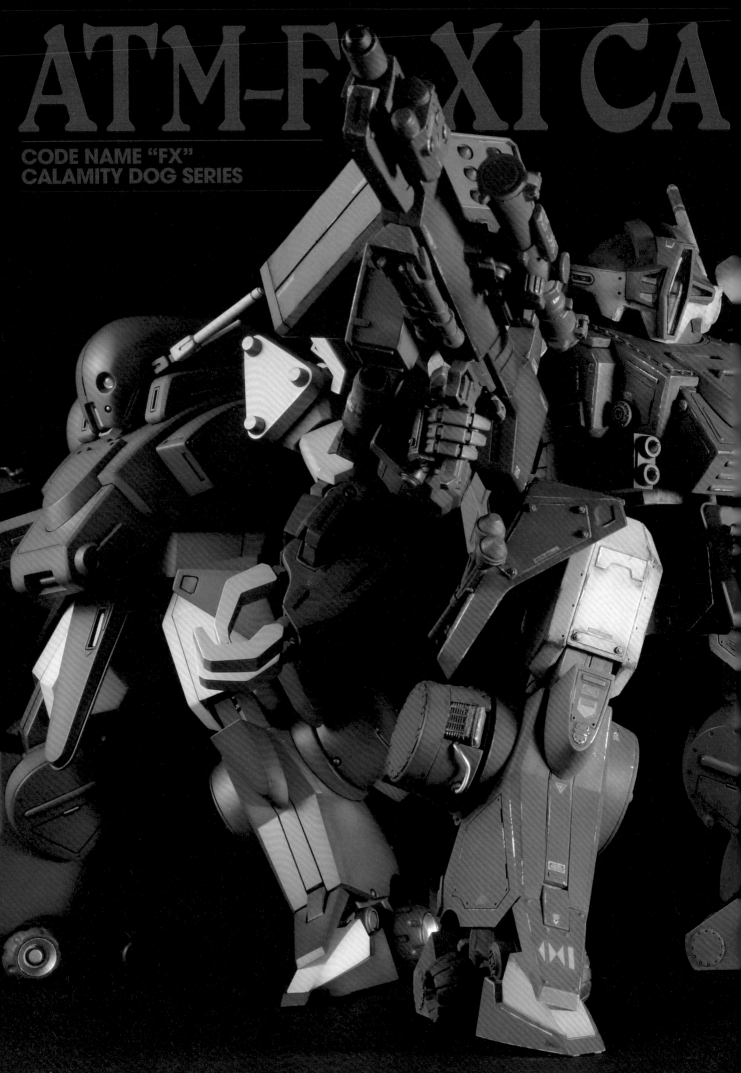

ATM-F X1 CA

CODE NAME "FX"
CALAMITY DOG SERIES

LAMITY DOG

在百年戰爭重啟戰火前,基爾加梅斯軍研發出代號為「FX」的次期主力AT。在FX計畫下研發出了H、M、L等相異級別AT,其中的M級機種災禍犬系列能因應作戰需求更換裝備,有著異於以往的運用方式,更備有3種機型版本。分別是屬於通用普及規格的綠色版、砲戰規格的紅色版,以及肉搏戰規格的藍色版。

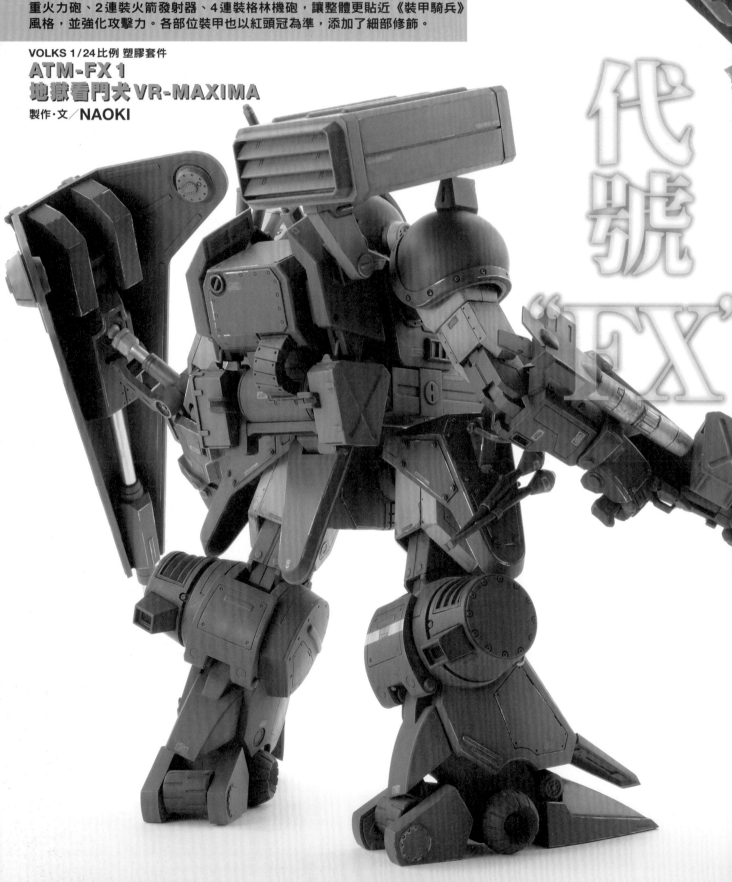

藉由配備眼鏡鬥犬的武裝
讓整體能更貼近《裝甲騎兵》世界的風格

災禍犬系列能因應作戰需求更換裝備的多個機型版本中，肉搏戰規格的藍色版正是「地獄看門犬」，以配備針對格鬥戰特化的貫釘、貫擊拳機構等裝備為特徵。但這件範例追加的是眼鏡鬥犬增裝武裝的12連裝飛彈莢艙、小型重火力砲、2連裝火箭發射器、4連裝格林機砲，讓整體更貼近《裝甲騎兵》風格，並強化攻擊力。各部位裝甲也以紅頭冠為準，添加了細部修飾。

VOLKS 1/24比例 塑膠套件

ATM-FX 1
地獄看門犬 VR-MAXIMA

製作·文／**NAOKI**

代號 "FX"

ATM-FX-1
ZERBARUS VR-MAXIMA

VOLKS 1/24 scale plastic kit
modeled&described by NAOKI

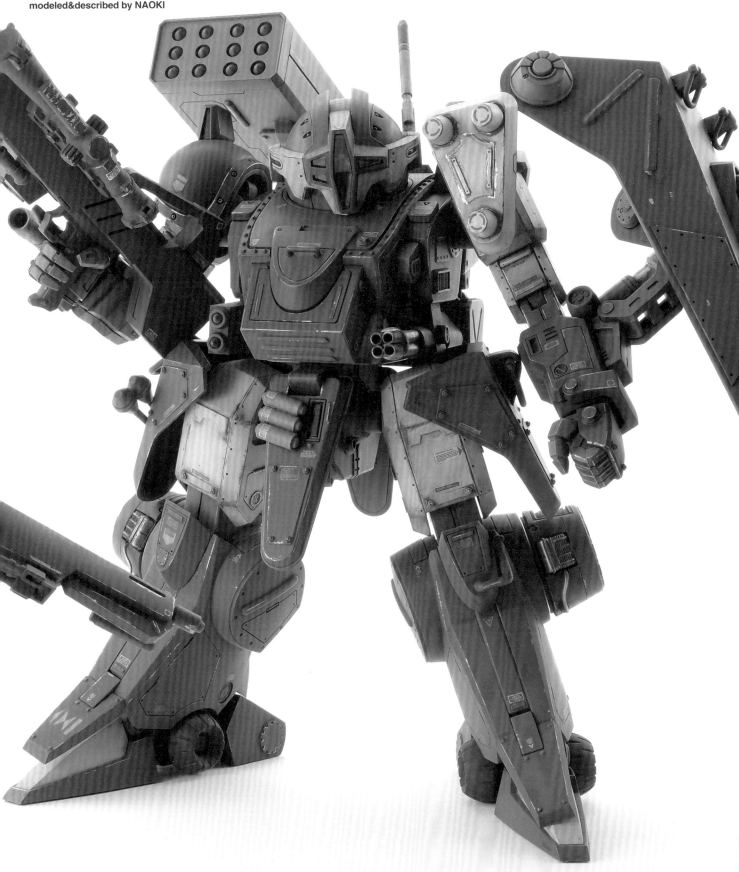

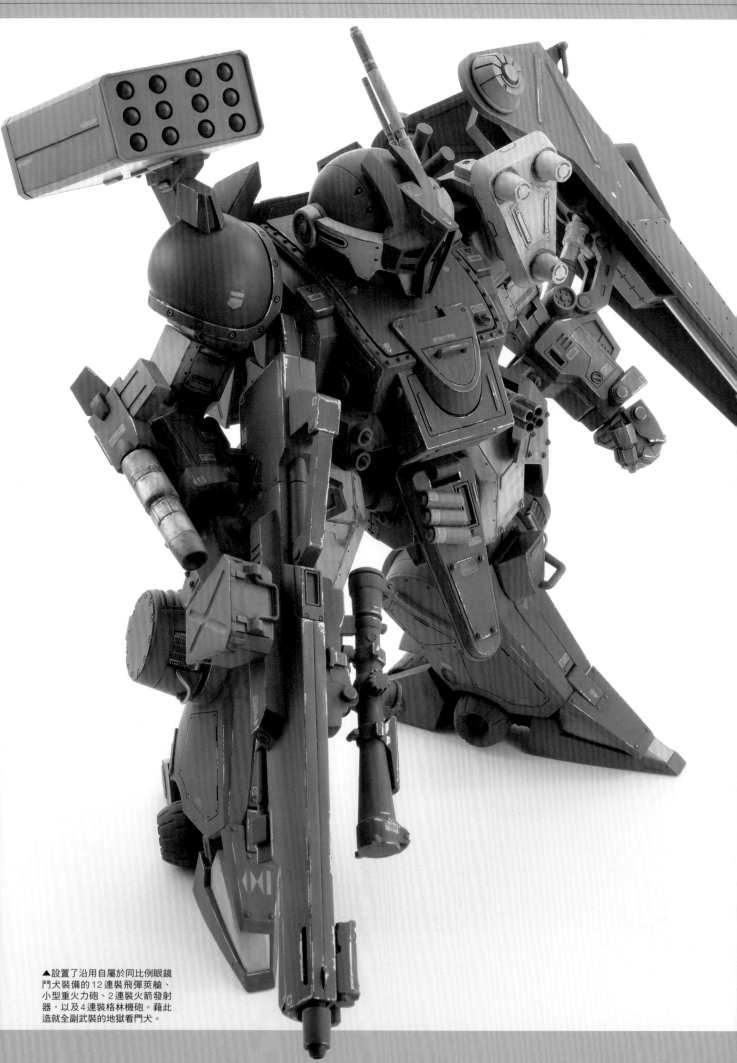

▲設置了沿用自屬於同比例眼鏡
鬥犬裝備的12連裝飛彈莢艙、
小型重火力砲、２連裝火箭發射
器，以及４連裝格林機砲。藉此
造就全副武裝的地獄看門犬。

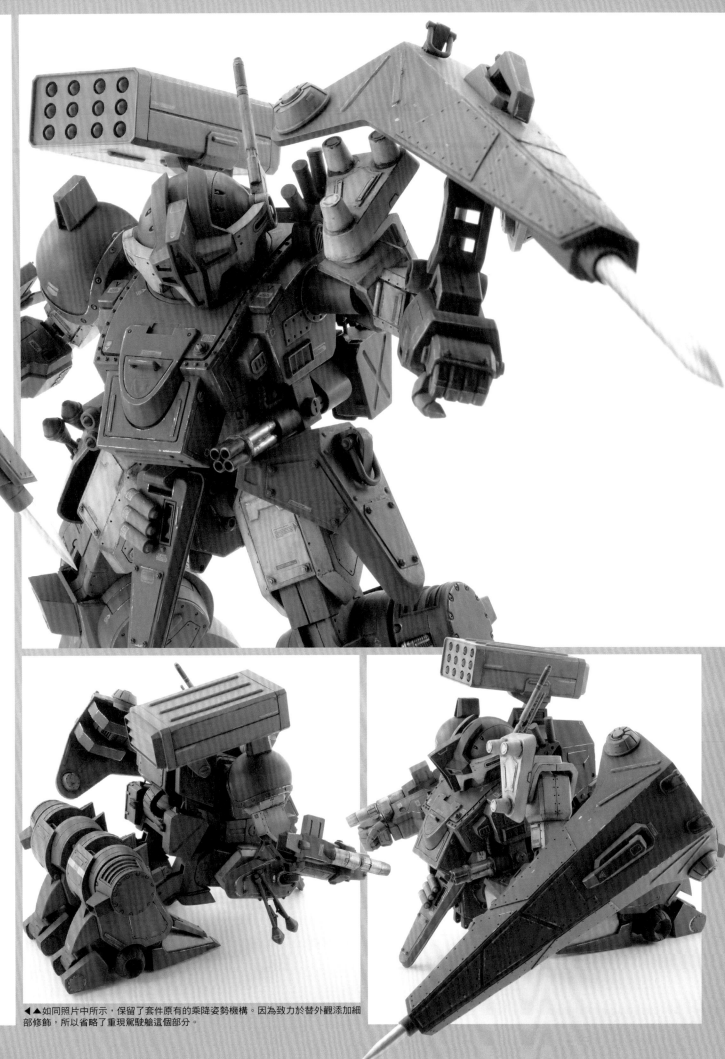

◀▲如同照片中所示，保留了套件原有的乘降姿勢機構。因為致力於替外觀添加細部修飾，所以省略了重現駕駛艙這個部分。

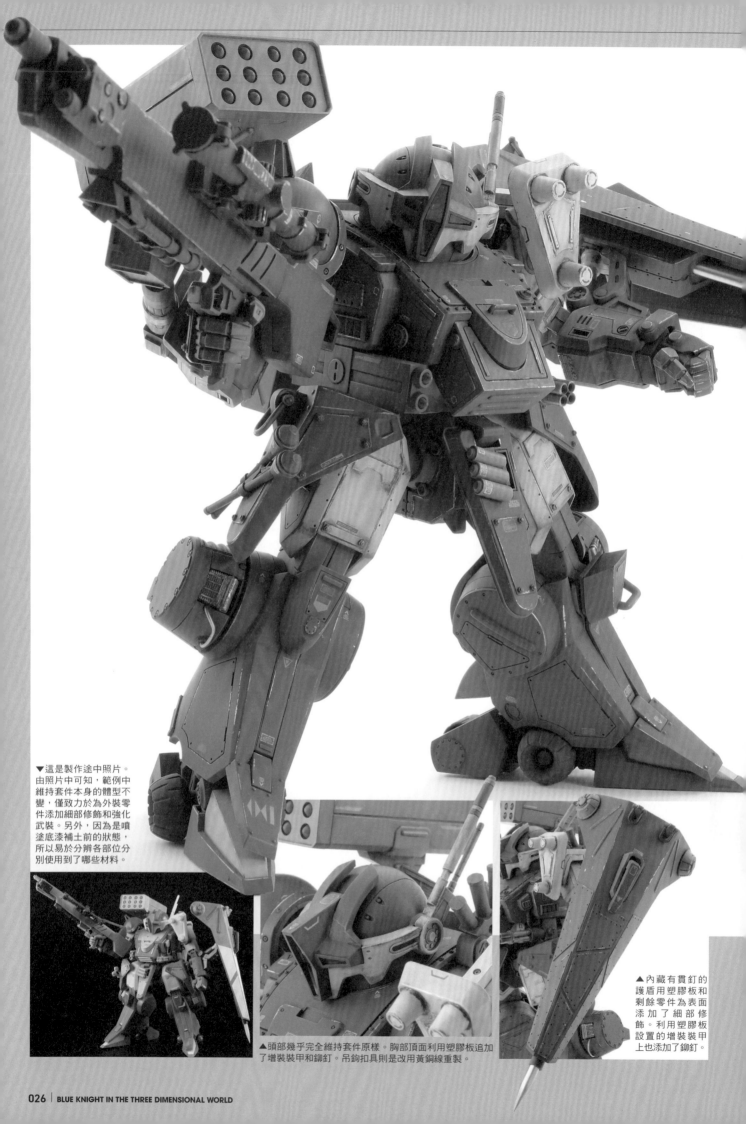

▼這是製作途中照片。由照片中可知，範例中維持套件本身的體型不變，僅致力於為外裝零件添加細部修飾和強化武裝。另外，因為是噴塗底漆補土前的狀態，所以易於分辨各部位分別使用到了哪些材料。

▲頭部幾乎完全維持套件原樣。胸部頂面利用塑膠板追加了增裝裝甲和鉚釘。吊鉤扣具則是改用黃銅線重製。

▲內藏有貫釘的護盾用塑膠板和剩餘零件為表面添加了細部修飾。利用塑膠板設置的增裝裝甲上也添加了鉚釘。

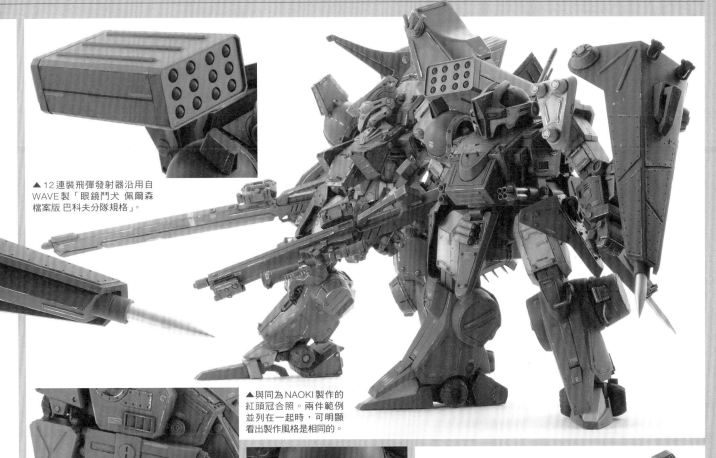

▲12連裝飛彈發射器沿用自WAVE製「眼鏡鬥犬 佩爾森檔案版 巴科夫分隊規格」。

▲與同為NAOKI製作的紅頭冠合照。兩件範例並列在一起時，可明顯看出製作風格是相同的。

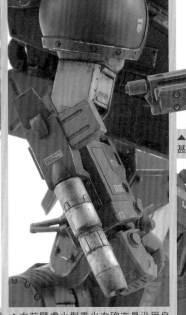

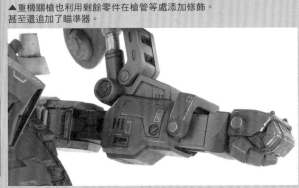

▲重機關槍也利用剩餘零件在槍管等處添加修飾。甚至還追加了瞄準器。

▲2連裝火箭發射器和4連裝格林機砲，同樣是沿用自WAVE製「紅肩隊特裝型」。

▲右前臂處小型重火力砲亦是沿用自「紅肩隊特裝型」。

▲同樣具備了貫擊拳機構。為這一帶施加掉漆痕跡和水洗別具效果。

　　這件地獄看門犬原本是我基於個人喜好製作，參加2020年底舉辦的裝甲騎兵展示會，後來剛好遇上有相關單行本要出刊，而有幸獲得刊載的機會。

　　本次製作概念在於仿效先前紅頭冠範例的風格，故增裝裝甲板、各處細部結構，以及塗裝工程等方面都以紅頭冠為準。此外，我還構思了另一主題。雖然其浩瀚設定和AT造型風格與TV版不盡相同，但地獄看門犬終究還是同一作品體系中的AT，製作時應盡可能做到與TV版裝甲騎兵的世界觀相契合。不過，主體造型本身就是我在青之騎士系列中數一數二喜歡的，套件也帥氣到可說是現階段最佳的

立體商品，故製作時並未刻意修改，僅施加前述細部修飾，以及從WAVE公司發售的同比例眼鏡鬥犬系列紅肩隊特裝型和巴科夫分隊規格等套件沿用各式武裝，藉此更貼近TV版世界觀。儘管以往很少看過配備增裝武裝的地獄看門犬，但實際組裝後發現還真是帥氣到不得了啊！而且一如配備眼鏡鬥犬系武裝時所設想的效果，就算與眼鏡鬥犬等機體並列陳設也十分順眼呢！

　　塗裝方面和紅頭冠一樣，先完成表面處理，再噴塗銀色作為底色，接著為整體噴塗矽膠脫膜劑，才進行基本塗裝。待黏好以前Vertex發售的1/24用裝甲騎兵水貼紙後，再用消光

透明漆噴塗覆蓋整體，然後以稜邊為中心稍微刮掉基本塗裝以做出掉漆痕跡。接著用Mr.舊化漆施加水洗，再度用消光透明漆稍微噴塗覆蓋，才用Mr.舊化漆和粉彩施加舊化。

　　近來VOLKS公司的1/24青之騎士系列很少推出新套件，但仍有不少人期待災禍犬系列和狂戰士等機體，懇請貴公司務必考慮推出啊！

■配色表

藍＝鈷紫羅蘭色（NAZCA）
白＝白灰色（gaianotes製裝甲騎兵專用漆）
關節＝深色機械部位用底漆補土（NAZCA）
武器＝紫灰色（gaianotes製裝甲騎兵專用漆）
霜霧面黑（NAZCA）等

為各部位設置市售球形關節，將固定式模型改為可動式

　　綠色版乃是FX-AT「災禍犬」系列衍生機型中的普及機型。在該系列中的生產數量最多，而且這種通用規格機更是以性能不遜於祕密組織旗下同樣在左手配備了鐵爪的打擊鬥犬為傲。範例中藉由在各關節部位設置市售球形關節，使整體得以具備些許可動性。需要負荷重量處更是設置了聚碳酸酯（PC）製關節，得以具備不會輸給樹脂材質重量的牢靠保持力。

VOLKS 1/24比例 樹脂套件

ATM-FX1
災禍犬 綠色ver.

製作·文／野田啓之

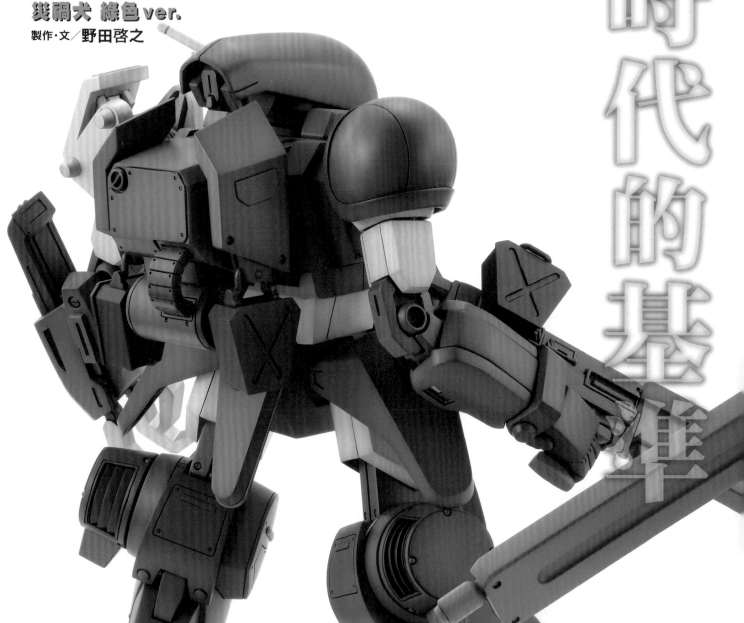

新時代的基準

ATM-FX1
CALAMITY DOG
GREEN ver.

VOLKS 1/24 scale resin kit
modeled&described by Hiroyuki NODA

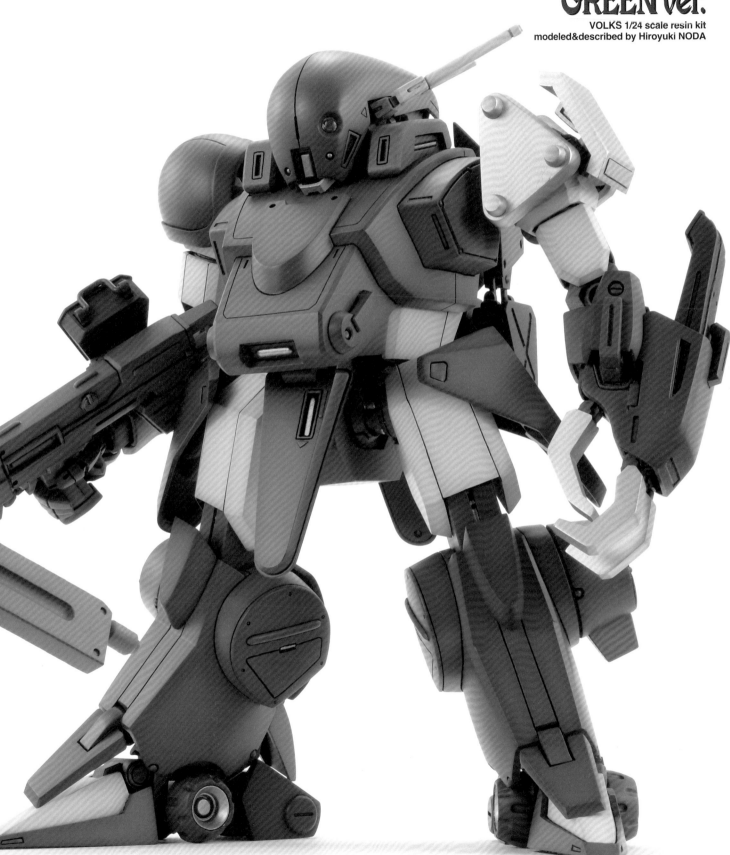

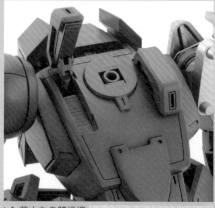

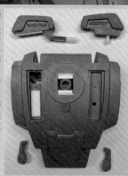

▲▶藉由在身體這邊設置軟膠零件，以及在頭部這邊設置直徑5mm塑膠棒的方式來追加轉動機構。右側肩頭組件也利用市售關節零件搭配塑膠管製作出可動機構，以便在頭部需要往右轉時，可以經由讓肩頭組件向上抬起的方式來騰出空間。

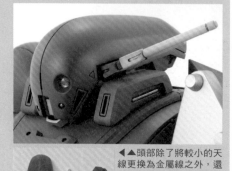

◀▲頭部除了將較小的天線更換為金屬線之外，還將紅色攝影機換成在底面黏貼了紅色箔面膠帶的WAVE製H‧眼。

▶腰部亦是藉由設置軟膠零件搭配直徑5mm塑膠棒的方式來追加轉動機構。

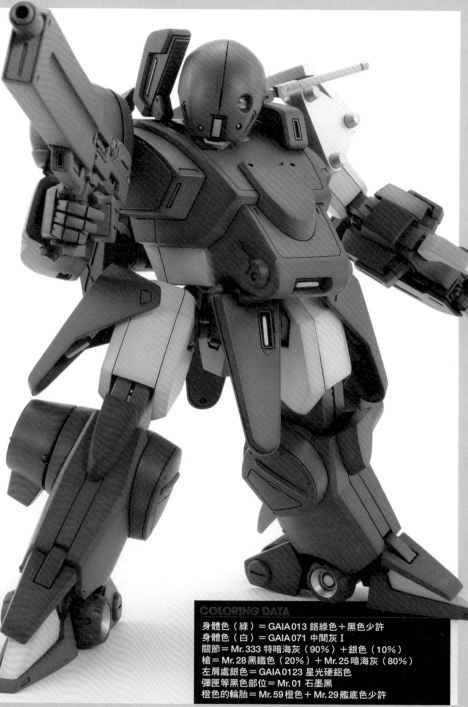

COLORING DATA

身體色（綠）＝GAIA013 鉻綠色＋黑色少許
身體色（白）＝GAIA071 中間灰Ⅰ
關節＝Mr.333 特暗海灰（90％）＋銀色（10％）
槍＝Mr.28 黑鐵色（20％）＋Mr.25暗海灰（80％）
左肩處銀色＝GAIA0123 星光硬鋁色
彈匣等黑色部位＝Mr.01 石墨黑
橙色的輪胎＝Mr.59 橙色＋Mr.29艦底色少許

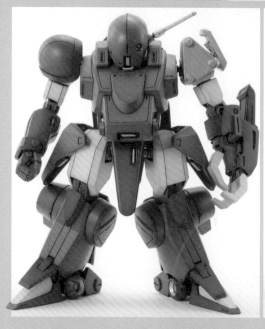

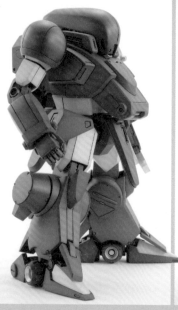

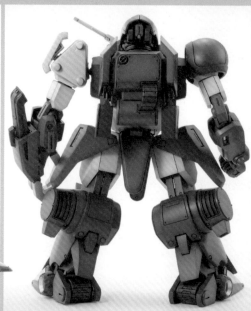

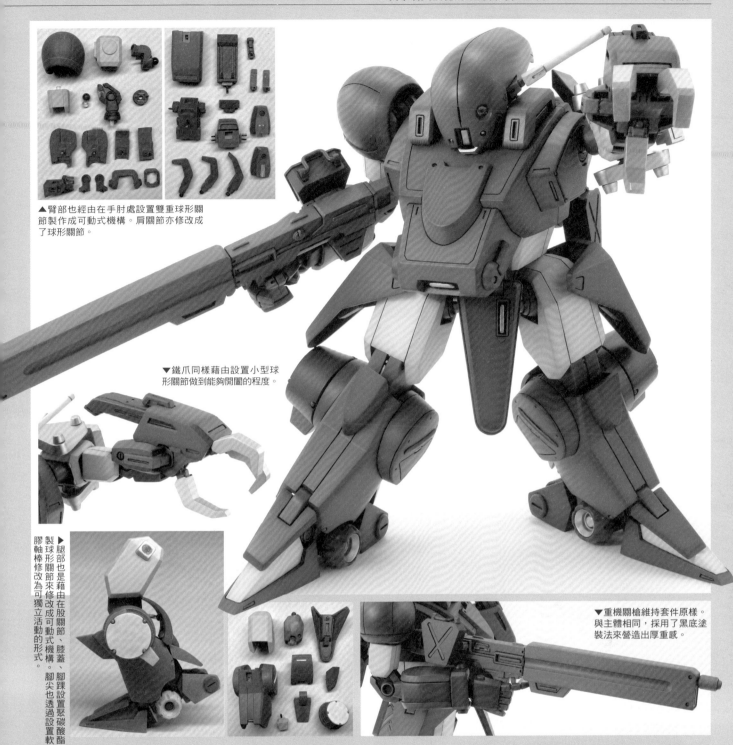

▲臂部也經由在手肘處設置雙重球形關節製作成可動式機構。肩關節亦修改成了球形關節。

▼鐵爪同樣藉由設置小型球形關節做到能夠開闔的程度。

膠軸棒修改為可獨立活動的形式。製球形關節來修改成可動式機構。腳尖也透過設置軟▶腿部也是藉由在股關節、膝蓋、腳踝設置聚碳酸酯

▼重機關槍維持套件原樣。與主體相同，採用了黑底塗裝法來營造出厚重感。

■前言
　面對好久沒接觸的樹脂套件，當然要拿出十足幹勁。套件本身是固定姿勢，光站姿就相當帥氣，但只做這樣未免可惜了點！因此這次便為各關節設置可動零件，修改成全可動式！不過受限於原本是固定式模型，修改後的可動性並沒有增加多少，只能稍微擺幾個架勢。

■頭部～身體
　在異形般的頭部方面，將紅色攝影機換成在底面黏貼紅色箔面膠帶的WAVE製H・眼，並設置直徑5mm塑膠棒，身體則設置軟膠零件。這麼一來，頭部就能左右轉動了，但會被肩頭組件卡住！因為只有左邊設置了紅色感測器，為了確保右側視野，我自行想像出當頭部需要往右轉時，肩頭組件會向上抬起，並依照這個想法做改造。首先分割出將該處削平時

會很礙事的區塊來進行修整，接著裝設可動機構，等塗裝完畢後裝回原位。左右兩側則是都設置聚碳酸酯製關節零件。至於腰部也是藉由設置直徑5mm塑膠棒搭配軟膠零件，來追加轉動機構（附帶一提，這次幾乎所有可動軸都選用關節技系列聚碳酸酯製球形關節）。

■臂部＆腿部
　肩部、手肘、鐵爪均設置了球形關節。考量到手肘若只設置單軸式可動關節，可動範圍會很有限，因此改為設置雙重球形關節。鐵爪基座也藉由設置球形關節賦予開闔機能。另外，遇到配色相異處會暫且分割，以便塗裝後再重新組裝回原位。右臂也一樣將手腕換成球形關節，並另外準備了取自製作家零件HD的握拳狀手掌。
　股關節、膝蓋、腳踝也都設置了球形關節。

小腿左右兩側圓形零件也設置3mm圓棒作為連接軸棒，以便塗裝完後分件組裝。為了將表面打磨平整，我先削掉了原本高出一截的圓形部位，再用0.5mm塑膠板重製。為了讓腳部能做出腳尖往前踏時腳跟離地的動作，我在腳尖處設置膠軸棒。輪胎也將軸棒換成塑膠圓棒。至於小腿則是獲得能稍微水平轉動的機能。

■塗裝
　採用黑底塗裝法來上色。這次各顏色多半都有混合金屬漆系塗料，因此比以往更講究地噴塗消光透明漆，以便營造出厚重感。

■後記
　儘管好久沒製作過樹脂套件了，但加工修改這類純粹只做出形狀的零件果然很有意思呢！不過這次之所以能做得如此輕鬆，都要歸功於套件本身製作得十分精良呢(^^;)。

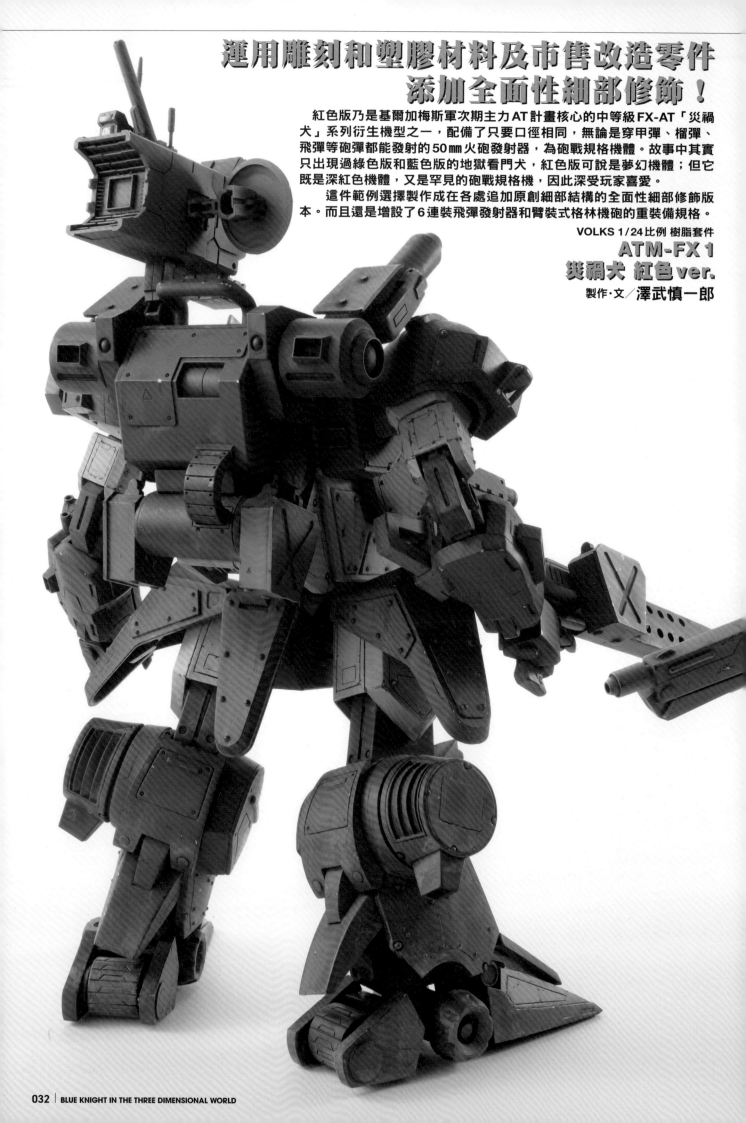

運用雕刻和塑膠材料及市售改造零件
添加全面性細部修飾！

紅色版乃是基爾加梅斯軍次期主力AT計畫核心的中等級FX-AT「災禍犬」系列衍生機型之一，配備了只要口徑相同，無論是穿甲彈、榴彈、飛彈等砲彈都能發射的50㎜火砲發射器，為砲戰規格機體。故事中其實只出現過綠色版和藍色版的地獄看門犬，紅色版可說是夢幻機體；但它既是深紅色機體，又是罕見的砲戰規格機，因此深受玩家喜愛。

這件範例選擇製作成在各處追加原創細部結構的全面性細部修飾版本。而且還是增設了6連裝飛彈發射器和臂裝式格林機砲的重裝備規格。

VOLKS 1/24比例 樹脂套件

ATM-FX 1
災禍犬 紅色 ver.

製作・文／澤武慎一郎

ATM-FX1
CALAMITY DOG
RED ver.

VOLKS 1/24 scale resin kit
modeled&described by Shinichiro SAWATAKE

深紅色的砲戰規格機

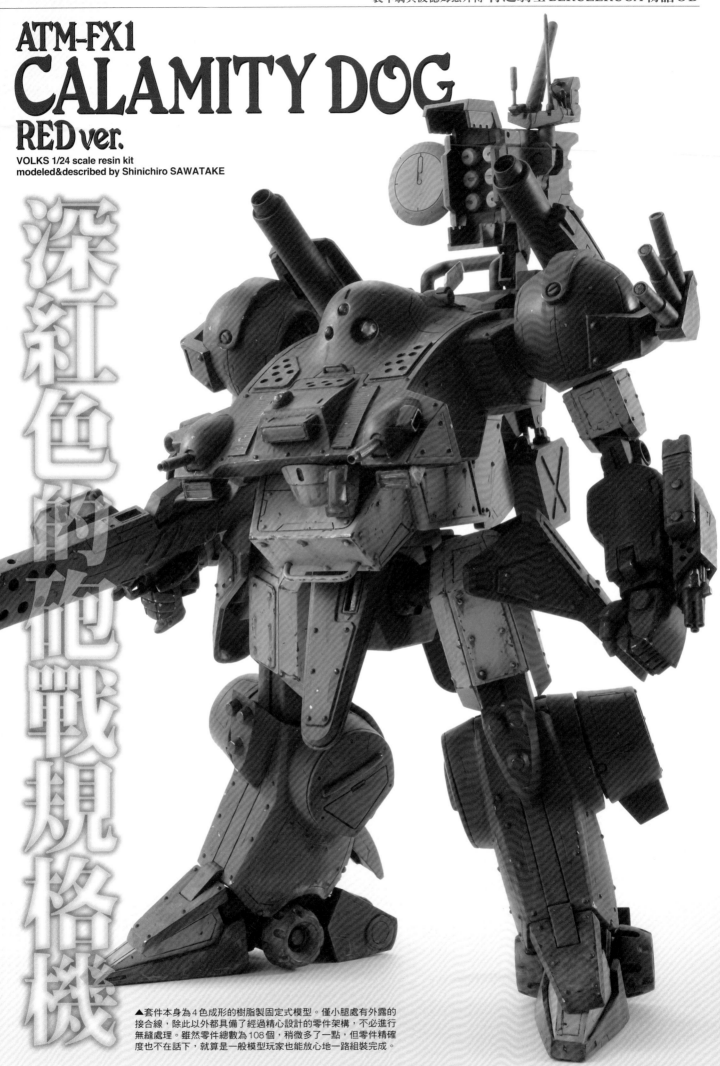

▲套件本身為4色成形的樹脂製固定式模型。僅小腿處有外露的
接合線，除此以外都具備了經過精心設計的零件架構，不必進行
無縫處理。雖然零件總數為108個，稍微多了一點，但零件精確
度也不在話下，就算是一般模型玩家也能放心地一路組裝完成。

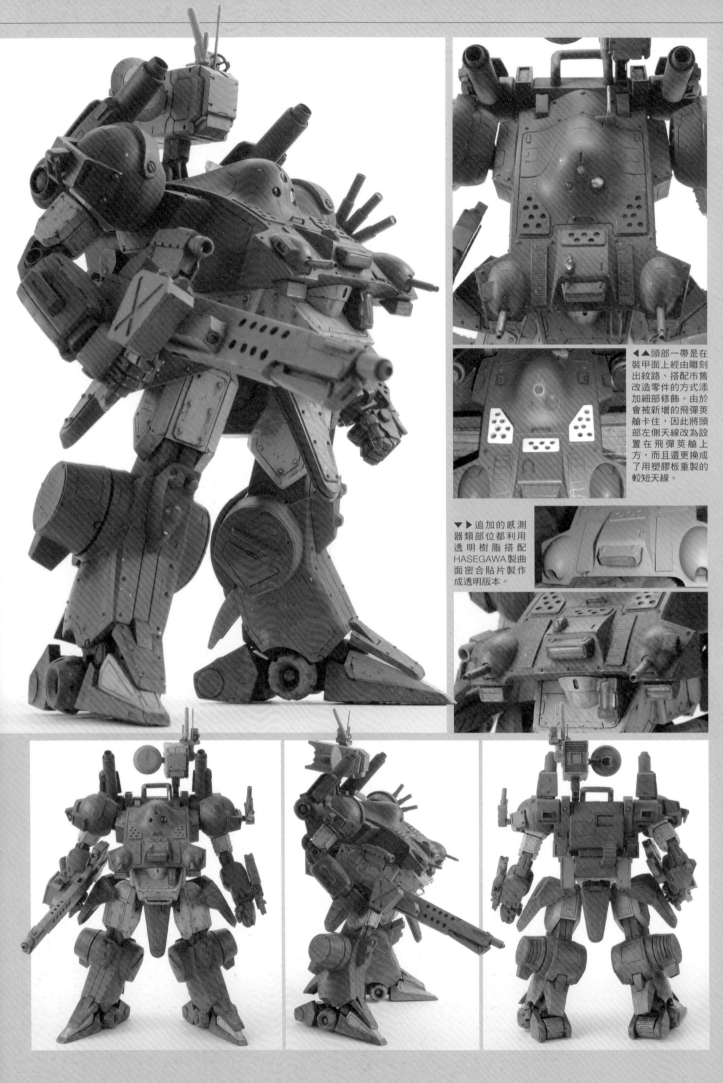

▼◀▲頭部一帶是在裝甲面上經由雕刻出紋路、搭配市售改造零件的方式添加細部修飾。由於會被新增的飛彈莢艙卡住，因此將頭部左側天線改為設置在飛彈莢艙上方，而且還更換成了用塑膠板重製的較短天線。

▼▶追加的感測器類部位都利用透明樹脂搭配HASEGAWA製曲面密合貼片製作成透明版本。

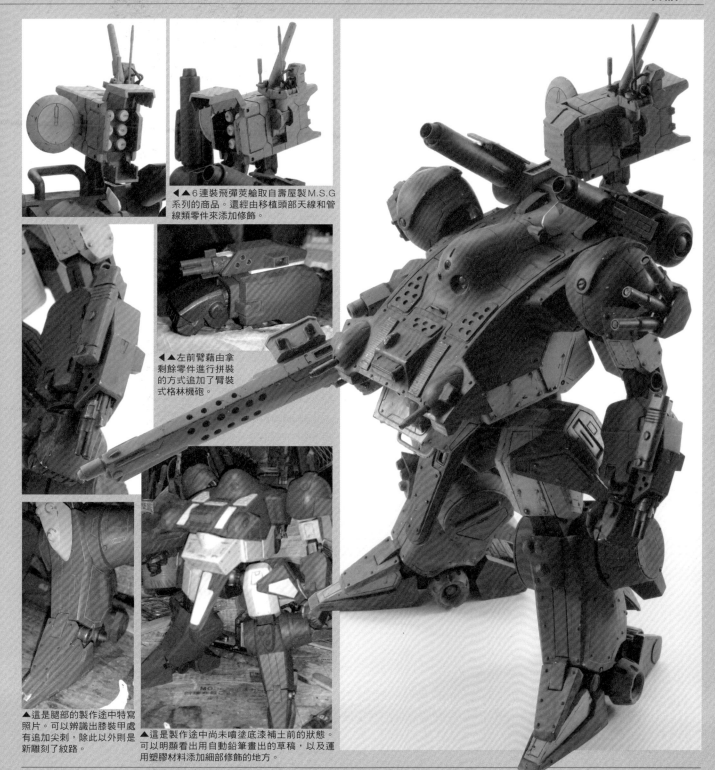

▲▲6連裝飛彈莢艙取自壽屋製M.S.G系列的商品。還經由移植頭部天線和管線類零件來添加修飾。

▲◀左前臂藉由拿剩餘零件進行拼裝的方式追加了臂裝式格林機砲。

▲這是腿部的製作途中特寫照片。可以辨識出膝裝甲處有追加尖刺,除此以外則是新雕刻了紋路。

◀這是製作途中尚未噴塗底漆補土前的狀態。可以明顯看出用自動鉛筆畫出的草稿,以及運用塑膠材料添加細部修飾的地方。

這款套件不僅整體架構簡潔,還充分掌握住造型特徵,以樹脂套件來說特別易於製作。會明顯暴露的接合線也只有小腿處。只要仔細處理好注料口,只要花幾根打磨棒就能修整好零件。就連零件密合度也無從挑剔,幾乎不需使用補土,可說是好到不得了的套件呢!

做好切削打磨,接著就是清洗零件。先將零件浸泡在WAVE樹脂清洗劑裡約5分鐘,即可洗掉脫膜劑。待用清水沖洗乾淨並靜置等待乾燥後,即可進入試組階段。這款套件雖然易於組裝,但樹脂零件本身是實心的,頗有重量。要是沒好好打樁固定,日後可能受重量影響而支撐不住,因此這點不容絲毫馬虎,一定要將各零件都用2mm黃銅線打樁固定住才行。

首先處理頭部到胸部一帶。為了設置尋標器

和防滑鐵板等細部結構,要先用自動鉛筆描繪草稿。接著為全身畫出打算追加刻線、增裝裝甲及鉚釘等處,並繪製整體造型設計圖。刻線類以0.3mm鑿刀和刻線針處理,再藉由搭配自製和沿用零件來改變整體印象。我除了使用各式剩餘零件,還以壽屋製M.S.G等商品來搭配。但裝設一番後發現頭部天線會卡住,只好將天線分割、移植到其他位置,原有位置改裝用塑膠板切削出的小型天線。此外,飛彈莢艙上不只裝設了複合感測器組件等零件,還裝了先前分割的天線和攝影機。胸部火神砲和背包處火砲發射器都沒有做出拋殼口,便以方形噴射口等零件來重現。火神砲的砲管是請後輩Y老弟拿黃銅切削而成,這都多虧了「共立模型」股份有限公司鼎力相助(感激不盡啊)。

大腿、裙甲、腹部的增裝裝甲都是拿塑膠板自製而成,還加了鉚釘以營造出AT風格。儘管主體為樹脂材質,有點令人不放心,不過只要確實噴塗底漆補土,就算是WAVE製鉚釘也只要用模型膠水就能黏合固定住。機關槍不僅黏貼了雷射瞄準器,槍身主體還採用鑽頭和手工鑽以旋轉刀片挖出散熱孔。手工鑽用旋轉刀片在為前臂裝甲雕刻凹槽狀結構時真的很好用。

基本塗裝上,關節等處選用301號、紅色部位選用紅豆色、灰色部位選用315號。德國灰的掉漆痕跡是用琺瑯漆來施加舊化,並添加紅棕色鏽漬,整體還採用黑色來入墨線、拿沙漠黃以腳部為中心添加泥漬。鏡頭部位是先用鑽頭挖空,再裝入WAVE製H・眼來表現。黏合時選用了施敏打硬HG膠水來處理。

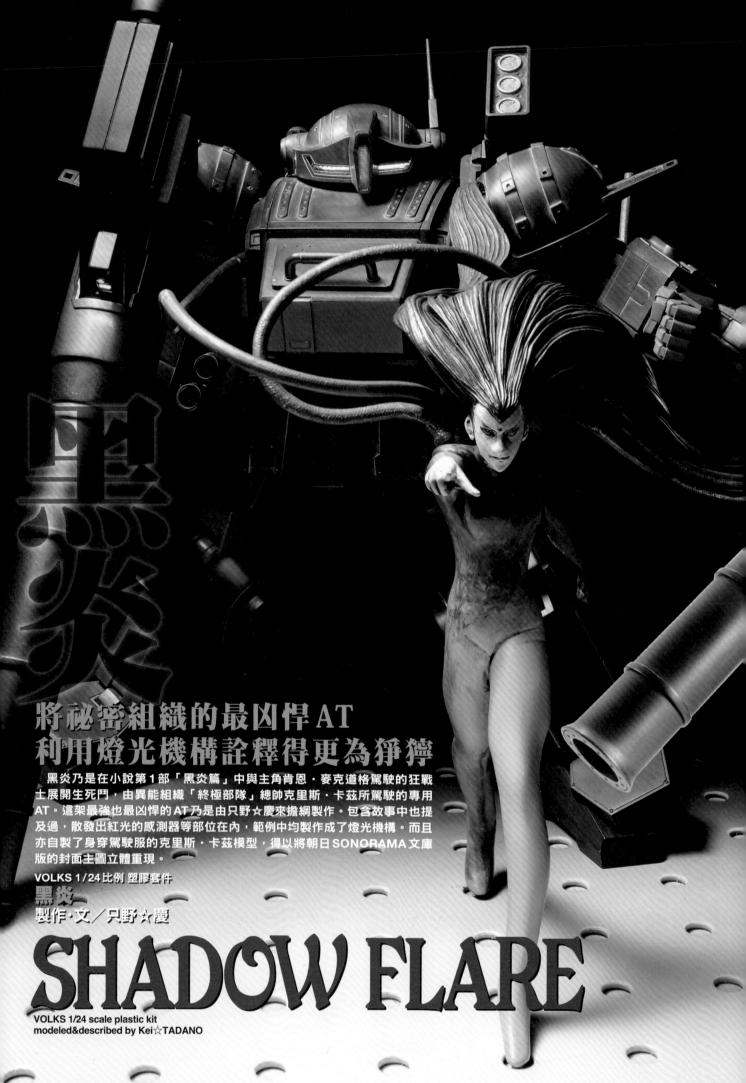

黑炎

將祕密組織的最凶悍AT
利用燈光機構詮釋得更為猙獰

　　黑炎乃是在小說第1部「黑炎篇」中與主角肯恩・麥克道格駕駛的狂戰士展開生死鬥，由異能組織「終極部隊」總帥克里斯・卡茲所駕駛的專用AT。這架最強也最凶悍的AT乃是由只野☆慶來擔綱製作。包含故事中也提及過，散發出紅光的感測器等部位在內，範例中均製作成了燈光機構。而且亦自製了身穿駕駛服的克里斯・卡茲模型，得以將朝日SONORAMA文庫版的封面主圖立體重現。

VOLKS 1/24 比例 塑膠套件
黑炎
製作・文／只野☆慶

SHADOW FLARE

VOLKS 1/24 scale plastic kit
modeled&described by Kei☆TADANO

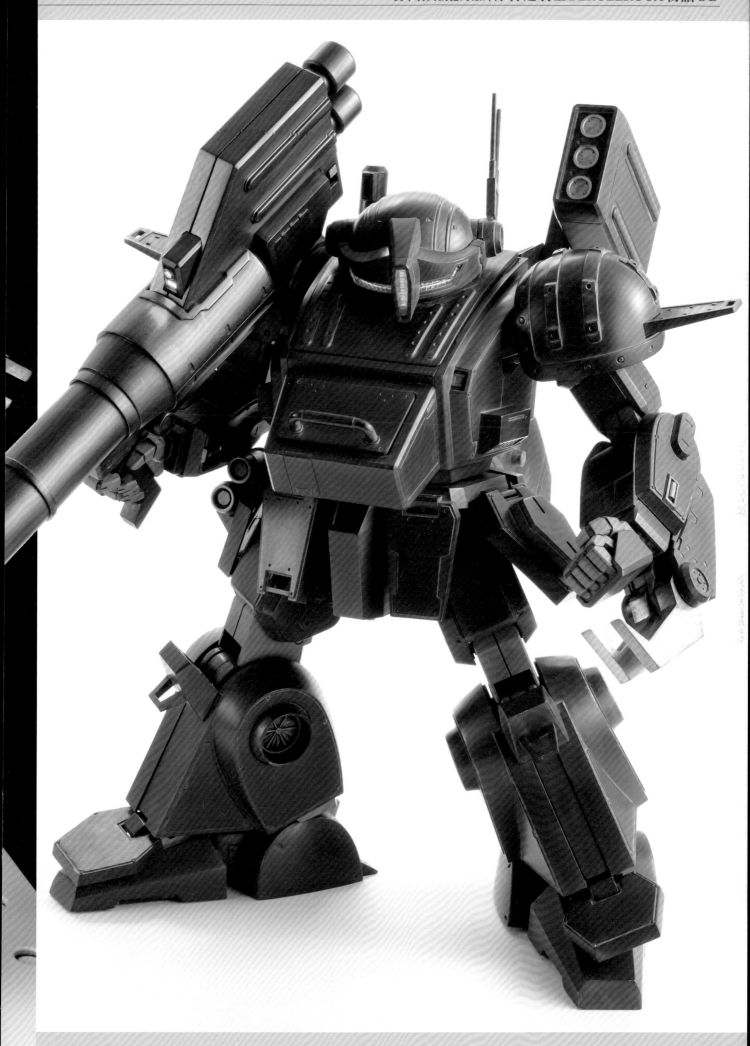

SHADOW
BLUE KNIGHT BERSERGA

◀▼亦搭載了貫擊拳機構。鐵爪部位也可活動。

▼由於肩部能往前擺動，因此臂部能自由活動的幅度
不小，能夠擺出用雙手持拿重火力砲的架勢。左手除
了握拳狀版本之外，亦附有張開狀版本。

▲▶細膩重現了設定
中裝滿特殊緩衝液的
駕駛艙。範例中為了
了將分配線路用的
電子連接器設在圓頂
處內側，省略了內裝
和透明圓頂零件。艙
蓋底下黏貼了圓形蓋
子，並黏上鏡面曲面
密合貼片做裝飾。用
來支撐艙蓋的支架則
以1.2mm精密螺絲補
強。照片中能看到從
任務背包處延伸至頭
部護目鏡裡的燈光機
構用配線。

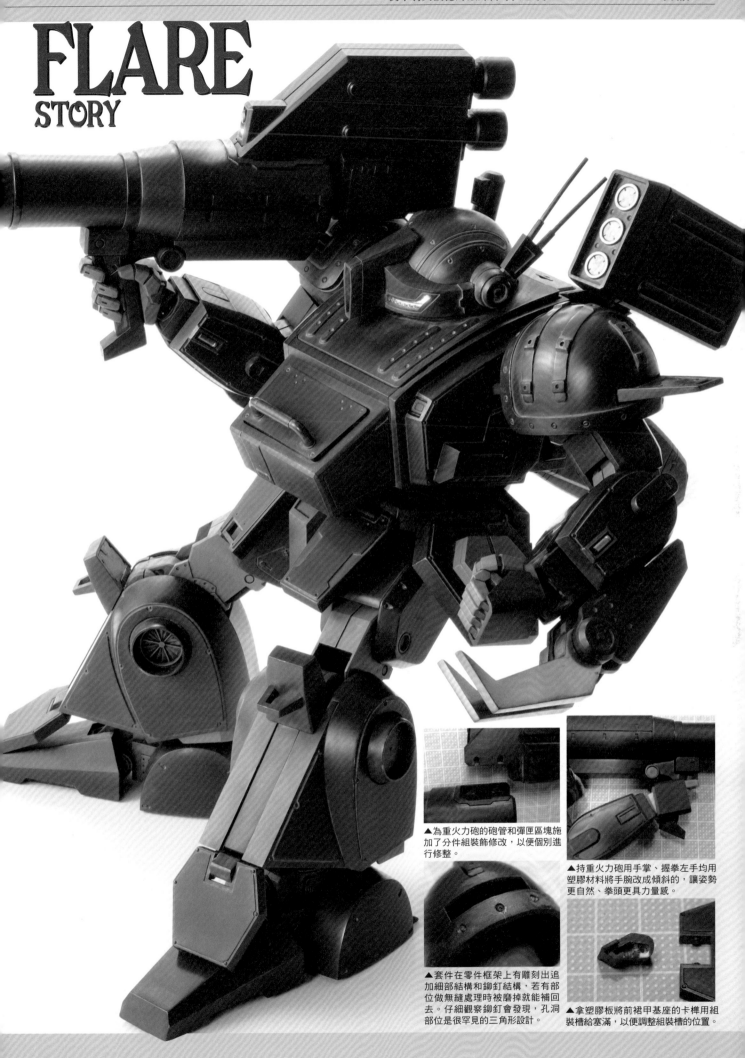

FLARE
STORY

▲為重火力砲的砲管和彈匣區塊施加了分件組裝飾修改，以便個別進行修整。

▲持重火力砲用手掌、握拳左手均用塑膠材料將手腕改成傾斜的，讓姿勢更自然、拳頭更具力量感。

▲套件在零件框架上有雕刻出追加細部結構和鉚釘結構，若有部位做無縫處理時被磨掉就能補回去。仔細觀察鉚釘會發現，孔洞部位是很罕見的三角形設計。

▲拿塑膠板將前裙甲基座的卡榫用組裝槽給塞滿，以便調整組裝槽的位置。

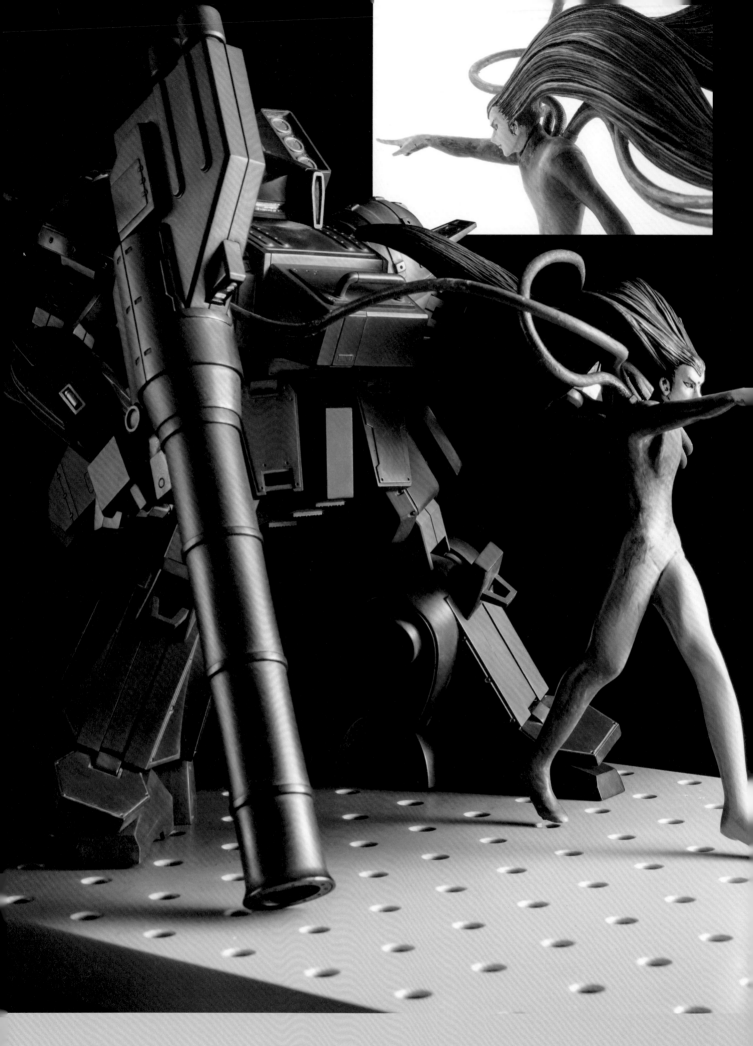

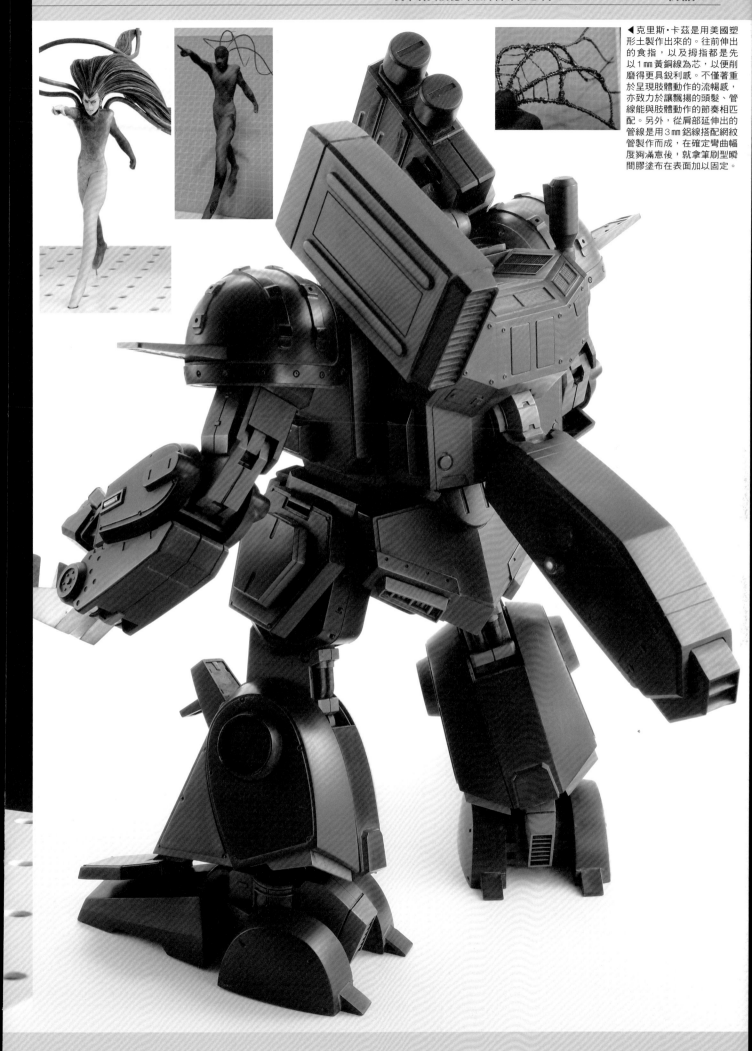

▶ 克里斯・卡茲是用美國塑形土製作出來的。往前伸出的食指，以及拇指都是先以1mm黃銅線為芯，以便削磨得更具銳利感。不僅著重於呈現肢體動作的流暢感，亦致力於讓飄揚的頭髮、管線能與肢體動作的節奏相匹配。另外，從肩部延伸出的管線是用3mm鋁線搭配網紋管製作而成，在確定彎曲幅度夠滿意後，就拿筆刷型瞬間膠塗布在表面加以固定。

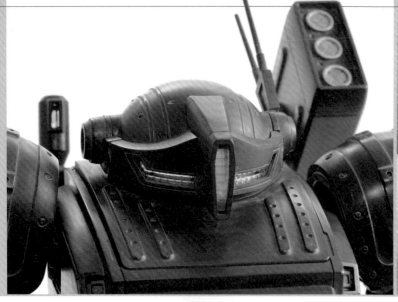

▶主攝影機方面先削挖出用來容納有機EL霓虹線的空間，再為內壁黏貼箔面膠帶作為反射板，然後於圓頂狀額部挖孔，以便霓虹線穿過。溝槽處感測器用霓虹線則是先將零件F5挖穿，黏合固定在該處後，才從內側黏貼箔面膠帶。

▲挖空任務背包背部，作為可裝設2顆4號電池的電池盒。接著挖穿套件的連接結構，以便與主體電子連接器相連，連接至尾部組件電路板的則是IN、OUT兩個電子連接器。

▲重火力砲利用彈匣組件內裝3顆LR44鈕釦型電池。後設滑動開關，前方感測器則在透明零件處設置晶片型LED，讓燈光能自由開關。

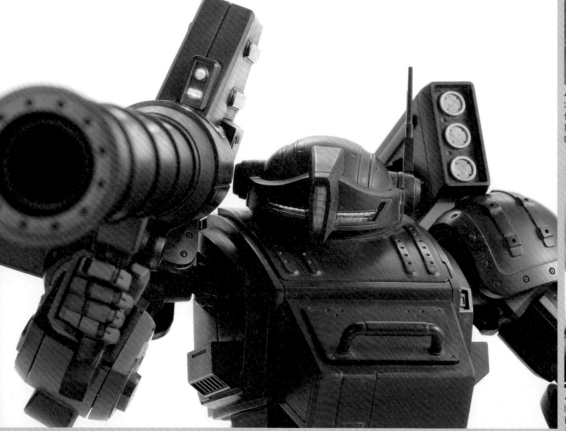

■關於裝甲騎兵特輯

在此說明一下選1/24黑炎作為主題的理由及研發經過。VOLKS向來致力於推出《青之騎士BERUZERUGA物語》登場機體的樹脂套件，因此以此為基礎計畫推出全可動式塑膠套件企劃，並以SUNRISE顧問井上幸一先生為中心，成立計畫團隊（HJ編輯部也提供了相關資料，並請模型師各自給予建議）。接著便以眼鏡鬥犬21C企劃形式，由連機構面都設計得相當細膩的片貝文洋先生擔綱繪製研發參考用圖稿，據此研發（請參考HOBBY JAPAN月刊2015年8月號1/24比例SSS-X 紅頭冠的範例說明文）。接著便陸續於2015年推出SSS-X 紅頭冠、2016年推出地獄看門犬VR-MAXIMA、2017年推出黑炎等1/24比例塑膠套件。我還記得自己與片貝文洋老師直接碰

面是在黑炎發售後。老師從事知名影片作品的機械和美術設計，在各方面的知識量都相當豐富，實際聊過後更是覺得深不可測。

一聽到裝甲騎兵特輯主題是黑炎，他就一口答應提供協助。能有這種打聽內幕消息的機會，身為裝甲騎兵迷當然要問個清楚！當時尚處新冠疫情期間，所以我是透過線上軟體向片貝老師請教研發時的構想。

· 故事中提及駕駛艙內充滿特殊緩衝液，具水密性構造，且頭部內設有透明圓頂。從頂部延伸出去的管線為通氣孔，是用來灌注緩衝液的。

· 頭罩軌道兩端都設有開口設計，故該溝槽內應該設有感測器，因此用透明零件來呈現（包裝盒畫稿也基於片貝老師的想法，將主感測器、輔助感測器繪製成發光狀態）。

· 將肩部和胸部的肋梁設想為增裝裝甲等物掛

架，追加的孔洞則是螺栓孔。

· 將重火力砲設計成能將砲管組裝成短砲管型的零件架構。

雖然僅列出部分討論內容，但仍能聯想到後續的發展性，可說是相當耐人尋味呢。

■克里斯·卡茲（無比例）

異元組織「終極部隊」總帥，為經過肉體改造的融機人。既然事關他的愛機黑炎，就不得忽視他。確認過前述機體特徵後，我在頭部感測器設置了燈光機構，但同時陷入了克里斯·卡茲詛咒中。是否該自製他的模型、讓他搭乘進駕駛艙呢？但這樣會無從表現特殊緩衝液等設定啊！對了，或許可以重現單行本第2集（初版）封面的場面！具體表現出身為融機人且企圖掌控阿斯特拉基斯銀河的仇敵震撼登場的模樣。沒錯，令我苦惱萬分、漫長而嚴酷的

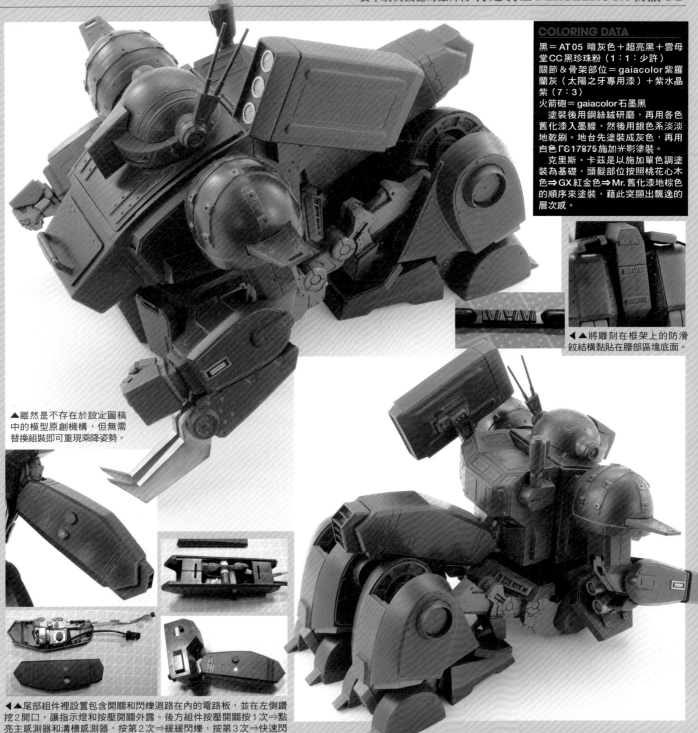

COLORING DATA

黑＝AT05 暗灰色＋超亮黑＋雲母堂CC黑珍珠粉（1：1：少許）
關節＆骨架部位＝gaiacolor紫羅蘭灰（太陽之牙專用漆）＋紫水晶紫（7：3）
火箭砲＝gaiacolor石墨黑

　塗裝後用鋼絲絨研磨，再用各色舊化漆入墨線，然後用銀色系淡淡地乾刷。地台先塗裝成灰色，再用白色「C17875施加光影塗裝。
　克里斯‧卡茲是以施加單色調塗裝為基礎，頭髮部位按照桃花心木色⇒GX紅金色⇒Mr.舊化漆地棕色的順序來塗裝，藉此突顯出飄逸的層次感。

▲▲將雕刻在框架上的防滑紋結構黏貼在腰部區塊底面。

▲雖然是不存在於設定圖稿中的模型原創機構，但無需替換組裝即可重現乘降姿勢。

◀▲尾部組件裡設置包含開關和閃爍迴路在內的電路板，並在左側鑽挖2開口，讓指示燈和按壓開關外露。後方組件按壓開關按1次⇒點亮主感測器和溝槽感測器，按第2次⇒緩緩閃爍，按第3次⇒快速閃爍，按第4次⇒關閉燈光（可惜照片無法呈現閃爍的模樣）。

製作歷程就起於這一刻。

　試組套件後我開始找地台材料，發現尺寸剛好（25cm見方）的聚苯乙烯（PS）製洞洞板便拿來用。接著拿鋁線、細銅線、黃銅線拼裝出克里斯‧卡茲的骨架，邊比對與機體間的均衡感，邊為骨架堆疊AB補土做出基礎姿勢。硬化後再為身體和四肢堆疊灰色美國塑形土來做出雛形，然後烘烤硬化。畫稿構圖中有著飄揚黑髮以及似乎是用來操控黑炎的纜線，因此我在其頭部後側插上數根1mm黃銅線作為頭髮骨架。用焊接加上桁架以確保強度後，又纏繞細銅線來加強美國塑形土的咬合力，接著堆疊美國塑形土做出頭髮造型。為了確保他與黑炎間能穩固連接，我拿3mm鋁線搭配網紋管製作出由背部往外延伸的4根飄揚狀纜線。這就是自製克里斯‧卡茲的大致流程。

■感測器類的燈光機構

　我找到了有機EL霓虹線，以期呈現出線條狀光源。這本是設置在汽車內裝的裝飾用品，但也能搭配電池組件使用。直徑2.3mm的軟質管線可呈現線條狀發光，還能自由剪裁成適當長度。試裝在感測器裡確實能呈現理想效果，便正式採用了。我利用買來的電池盒電路板搭配霓虹線，在任務背包裡設置4號電池，並在後方組件裡設置電路板和開關，藉由背部電子連接器為頭部分接2種系統的霓虹線。考量到後續塗裝，配線刻意做成能透過電子連接器拆解為3大區塊。不過圓頂結構內的配線還是頗佔位置，只好省略透明圓頂結構和內裝，但仍舊經由補強保住了搭乘艙蓋的開闔機構。重火力砲在感測器處採用了內含3顆LR44鈕釦型電池的電池盒和開關，並搭配設置晶片型LED，屬於較單純的配線形式。

■修改部位

　頭部圓頂結構需經黏合和修整，避免縱向感測器處漏光，範例中修改了圓頂結構和頭罩外形，確保兩者能黏貼密合。肩甲則是先黏合，再修改成能分件組裝的形式。考量擺設姿勢，讓拿武器的右手和握拳狀左手的手腕傾斜約15度。A和C零件框架上有分別做出追加用細部和鉚釘結構，A是用來呈現股間底面和乘降姿勢貼地的防滑紋結構，C則是將肩甲無縫處理後，重新鑽挖開孔、塞入螺栓（應該是存在於阿斯特拉基斯文明圈的內三角孔螺栓吧），兩者都是經過一番考證後才貼心設置的，肯定得好好運用！此外，除了配合燈光機構施加的分件組裝式修改和替換組裝部位，其餘都是直接製作完成。

「這顆星球只要

躲過 W-1 的攻擊後,肯恩立刻進入地獄看門犬的駕駛艙,
並且啟動地獄看門犬。
W-1 有著一身重裝備。
在雙肩的武器掛架上備有縱向型 3 連裝飛彈莢艙,
右上臂處則是掛載了 3 × 2 連裝榴彈發射器。
不僅如此,右手上還持拿著重機關槍。
相對地,肯恩的地獄看門犬只有 1 挺重機關槍。
(摘錄自《青之騎士 BERUZERUGA 物語 吶喊騎士》)

有我一個人就夠了」

梅爾基亞騎士團

藉由加裝武器套組來製作出全副武裝的W-1

KH 系列 AT 戰士1號乃是作為梅爾基亞騎士團計畫核心的機體。這是一種心臟部位採用了根據人類遺傳基因資訊製造而成的生化電腦，能夠自我思考的機甲士兵。而該生化電腦使用的遺傳基因，正是出自被稱為狂戰士的劣等人種，亦即肯恩・麥克道格。

　範例中搭配了與這款樹脂套件同為樹脂製產品的武裝套組，藉此製作成全副武裝規格。原本僅為單一的銀色，看起來顯得單調了些的配色則是採用預置陰影塗裝法來呈現，營造出有著豐富陰影的面貌。

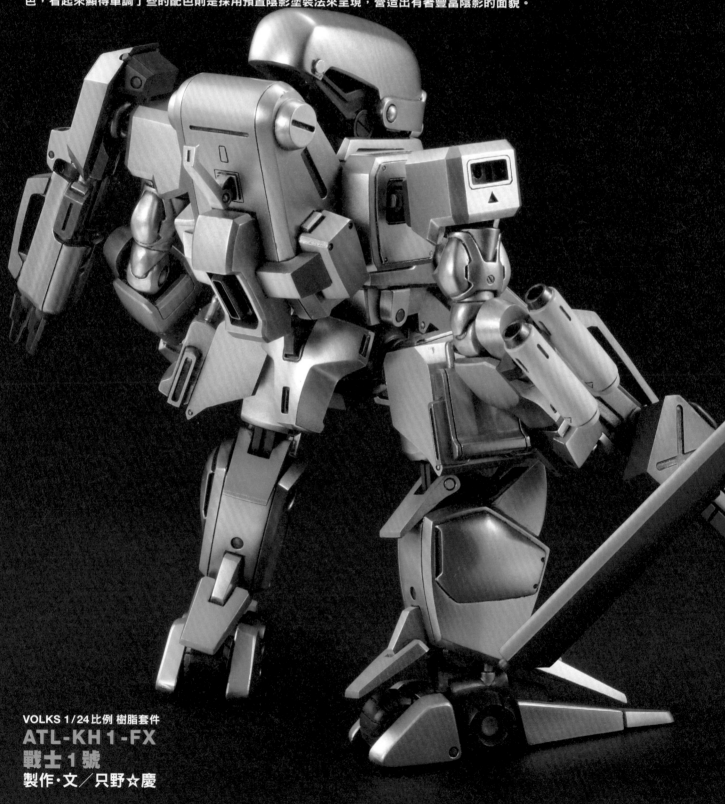

VOLKS 1/24比例 樹脂套件
ATL-KH1-FX
戰士1號
製作・文／只野☆慶

計畫的格

ATL-KH1-FX
WARRIOR-1

VOLKS 1/24 scale resin kit
modeled&described by Kei☆TADANO

▲這是機械設計師藤田一己老師筆下畫稿中的基本裝備形態。左肩處備有3連裝貫釘，右肩處則是配備了近身戰用的榴彈筒（2枚）。左右腰際還掛載著機關槍的備用彈匣。

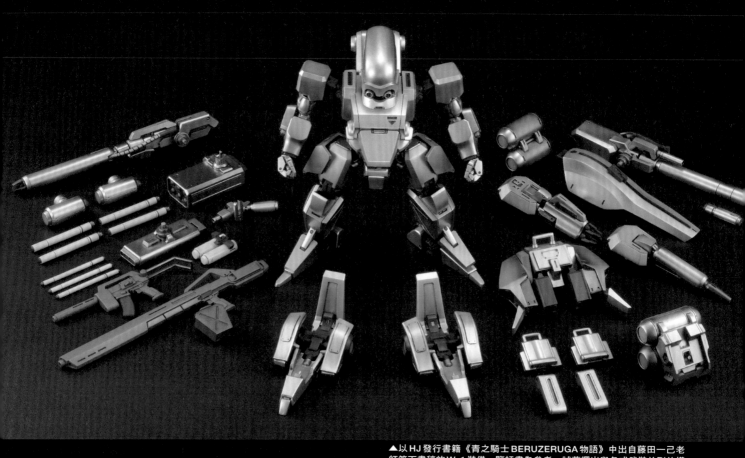

▲以 HJ 發行書籍《青之騎士 BERUZERUGA 物語》中出自藤田一己老師筆下畫稿的 W-1 裝備一覽插畫為參考,試著擺出與各式武裝並列的模樣。既然是能夠因應作戰需求更換武裝的 W-1,裝備肯定也相當豐富。接下來就要逐一介紹配備這些武裝後的面貌。

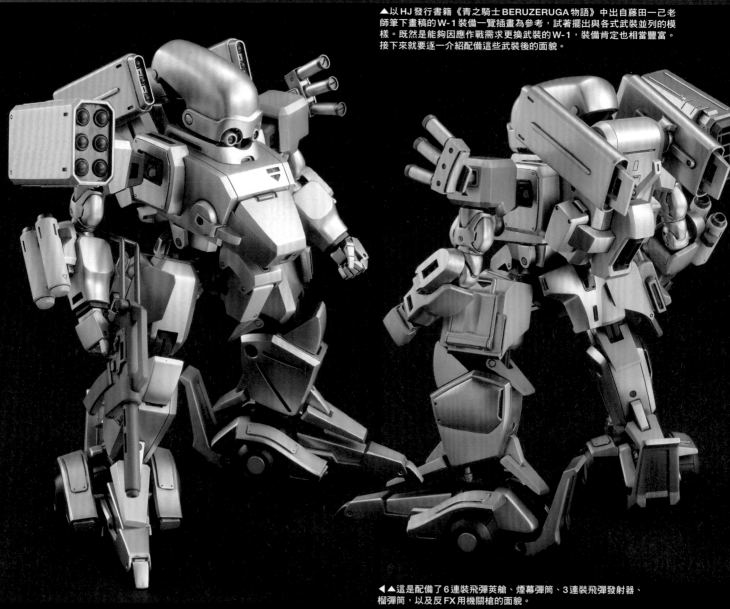

◀▲這是配備了 6 連裝飛彈莢艙、煙幕彈筒、3 連裝飛彈發射器、榴彈筒,以及反 FX 用機關槍的面貌。

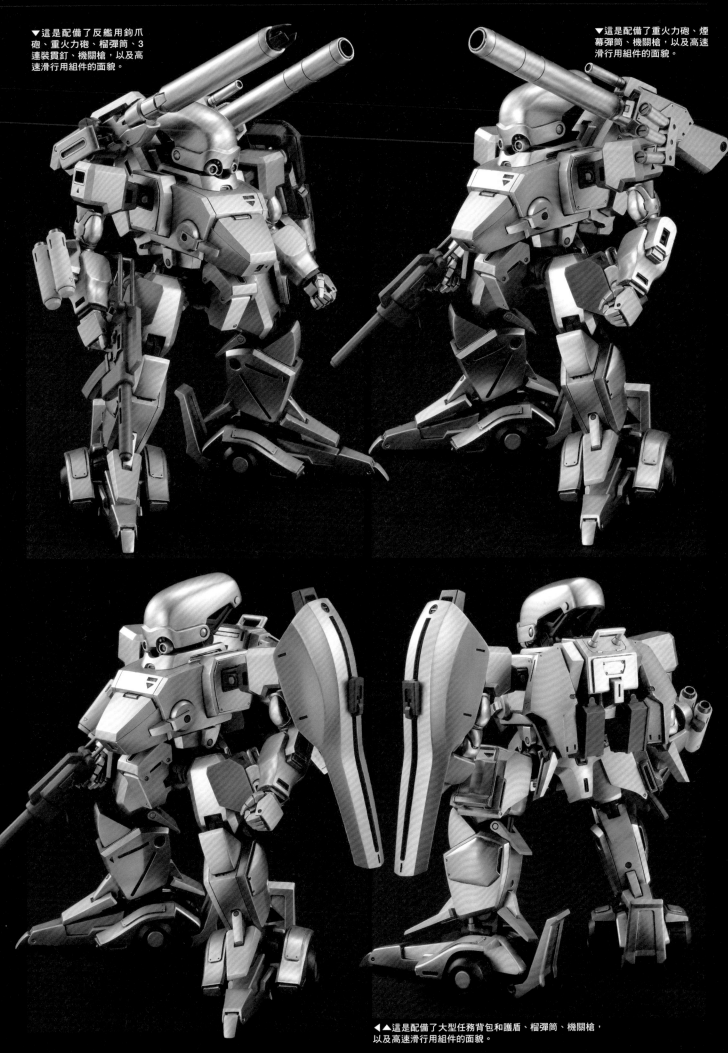

▼這是配備了反艦用鉤爪砲、重火力砲、榴彈筒、3連裝貫釘、機關槍，以及高速滑行用組件的面貌。

▼這是配備了重火力砲、煙幕彈筒、機關槍，以及高速滑行用組件的面貌。

◀▲這是配備了大型任務背包和護盾、榴彈筒、機關槍，以及高速滑行用組件的面貌。

ATL-KH1-FX
WARRIOR-1

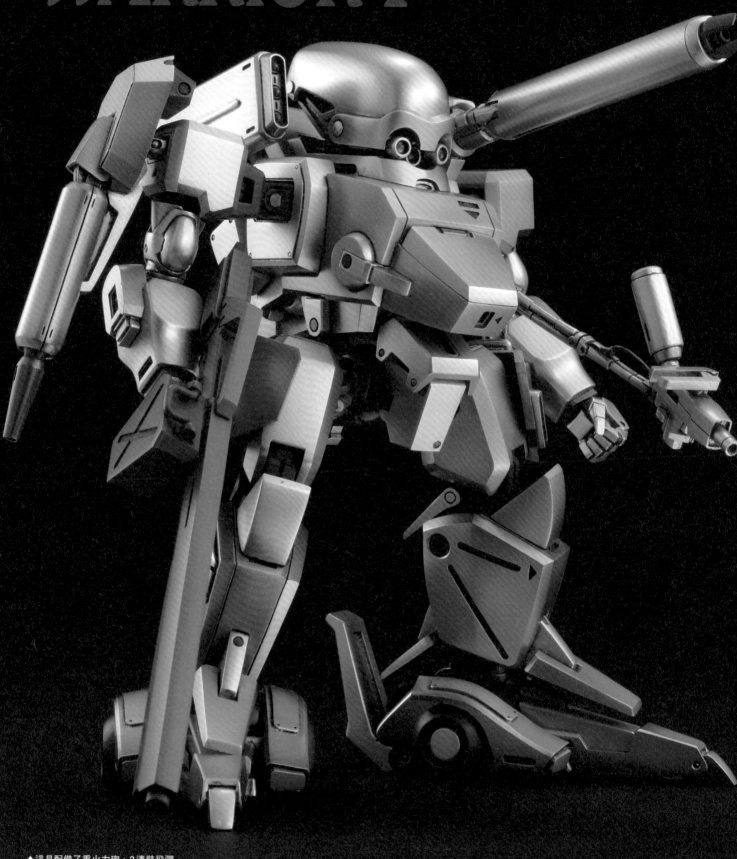

▲這是配備了重火力砲、3連裝飛彈
發射器、反艦用鉤爪砲、重機關槍、
設有修補用噴燈的輔助機械臂,以及
高速滑行用組件的面貌。

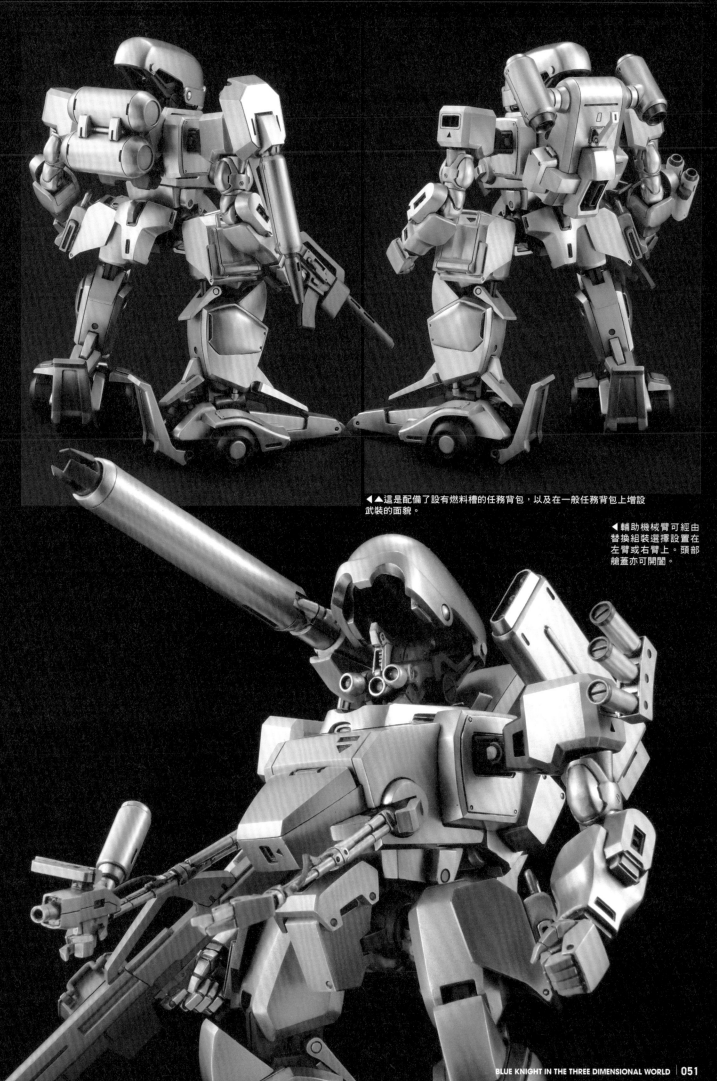

▲▲這是配備了設有燃料槽的任務背包，以及在一般任務背包上增設武裝的面貌。

◀輔助機械臂可經由替換組裝選擇設置在左臂或右臂上。頭部艙蓋亦可開閤。

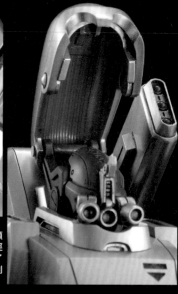

◀▲▶先用平刀、手工鑽用旋轉刀片雕刻頭部感測器，再藉由裝入用透明紅塗裝的壓克力珠做成透明鏡頭。頭部艙蓋上掀機構在擺動軸處加上WAVE製薄管（外徑3.0mm），提高強度與精密度。頭部艙蓋內側也黏貼了evergreen製條紋塑膠片作為細部修飾。頸關節軸棒則是替換為軟膠零件的廢棄框架，讓其能轉動得更流暢。

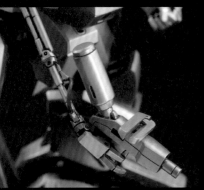

◀▲反艦用鉤爪砲感測器是先在內側黏鏡面貼片，再重疊塗UV透明樹脂，硬化後即可呈現透明鏡頭狀。

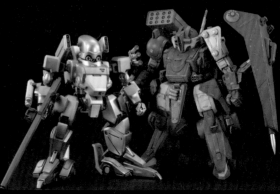

▲輔助機械臂可經由替換組裝零件重現展開狀。各關節均設有轉動軸，修補用噴燈也能供左右任一方持拿。

▲與身為勁敵的地獄看門犬（製作：NAOKI）合照。與同比例的模型並列在一起後，更能明顯看出戰士1號的尺寸感。

保留底色的銀色預置陰影塗裝

由於戰士1號是單一銀色的機體，因此採用了在銀色的底色上事先塗裝黑白雙色陰影，以便讓銀色能夠透色，使各部位裝甲能顯得更具立體感的塗裝手法。

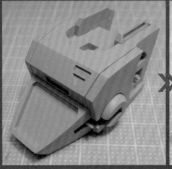

▲先噴塗打底劑型底漆補土1000。

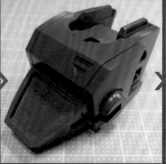

▲用GX COLOR的冷白和超亮黑調出灰色來行噴塗。

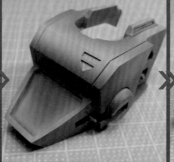

▲用1000號水砂紙研磨後，為需保留灰色處黏遮蓋膠帶，再用黑白施加光影。

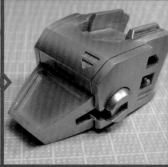

▲最後用超級銀噴塗覆蓋，這樣一來就大功告成了。

■戰士1號 基本裝備＆武器套組!!

造形村出品的《青之騎士BERUZERUGA物語》系列各式套件向來備受好評，尤其採用多色樹脂來呈現的1/24比例固定式模型更是傑作。其精湛地重現了設定圖稿上的各式細部結構，後來研發的紅頭冠、黑炎、地獄看門犬等射出成形套件，更是展現出進一步改良樹脂套件的傑出成果。每款套件肯定都能令裝甲騎兵好漢為之瘋狂，這點絕不誇張。

回頭聊聊本次主題的戰士1號 基本裝備＆武器套組吧。不得不讚嘆，用數位造型設計，竟能如此徹底地重現造型，而且還做得這麼精緻，實在令人佩服。雖然早在當年看了昭和62年發行的HJ別刊《青之騎士BERUZERUGA物語》P59那張藤田一己老師筆下W-1用裝備一覽插畫時，想要看到立體版的妄想就已深植心中，但當真正出現在眼前、能親手觸碰到時，內心還是充滿了難以言喻的感動。

趁著興奮感尚未冷卻，我立刻試組並一併完成武器套組，按照前述插圖一字排開。隨著將樹脂塊逐一組裝成形，內心萌生的興奮感簡直筆墨難以形容。這個時刻終於來了！

■基本製作

這架機體乃是梅爾基亞騎士團計畫核心的裝甲步兵＝無人機「K'」，是相當於其母體的存在。由於能自主運作，不像既有AT會受駕駛員素質影響而良莠不齊，還有著多樣化的選配式裝備，可配合戰況選擇不同裝備來執行任務。這架機體的特性就是毫無個性、造型也已無從挑剔，真要說到如何讓其顯得更帥氣，首要前提就得放在「換裝」上。因此必須修整各個面等進行表面處理，並做好打樁作業。各零件的連接部位本來就設有參考孔，只要以此為準分別鑽出1mm或2mm的孔洞，再分別用黃銅線為1mm孔洞打樁、用鋁線為2mm孔洞打樁即可。為了能視部位而定更換複數裝備，我將機體這邊製作成母接頭、裝備這邊做成公接頭。公接頭處做好黏合固定以免脫落，並統一了軸棒長度，讓替換組裝的機制能更踏實。唯一的

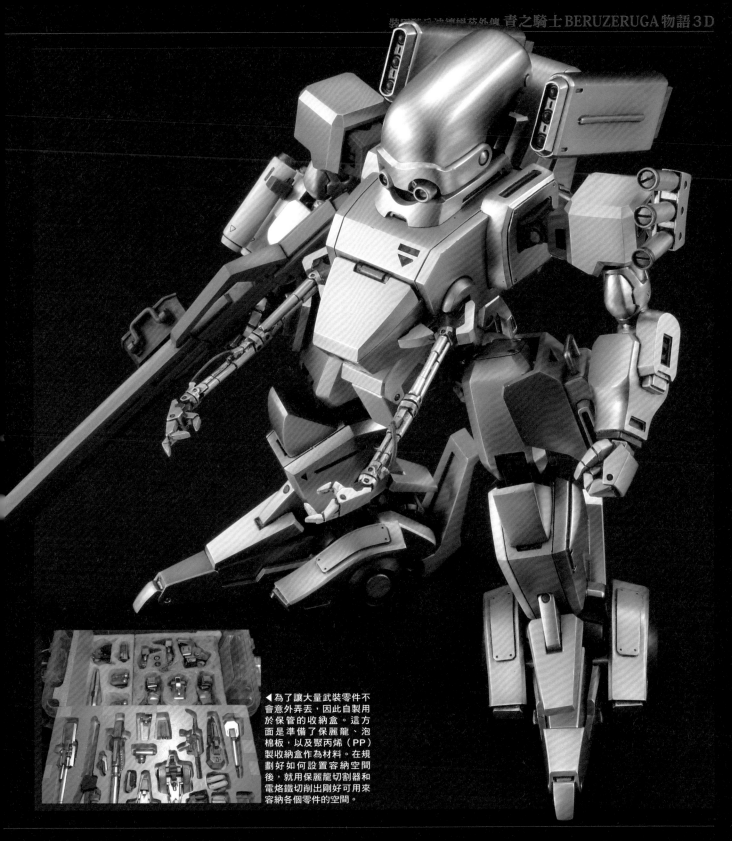

◀為了讓大量武裝零件不會意外弄丟，因此自製用於保管的收納盒。這方面是準備了保麗龍、泡棉板，以及聚丙烯（PP）製收納盒作為材料。在規劃好如何設置容納空間後，就用保麗龍切割器和電烙鐵切削出剛好可用來容納各個零件的空間。

可動部位是頭部艙蓋上掀機構，不僅在內側添加細部修飾，還強化了可動軸。攝影機也經由自行雕刻裝入壓克力珠。

組裝樹脂套件前，要先將零件浸泡在溫水裡，讓扭曲變形處扳回原位，再用清潔乳劑仔細清洗乾淨。這點請銘記在心，避免跟我一樣遇到有脫膜劑殘留，導致漆膜剝落的慘痛經驗！！一定要用廢棄牙刷連細部結構深處都仔細刷洗過才行。用清水洗淨後，還要用市售零件清洗劑再洗一次，並浸泡到樹脂清洗劑裡確保毫無脫膜劑殘留。

■運用塗裝，營造出詭異感

將Mr.打底劑型底漆補土1000（灰色型）用

Mr.噴筆用溶劑稀釋為3倍後進行底漆塗裝，這樣基礎效果就夠了。接著用GX COLOR的冷白和超亮黑調出灰色，塗裝出堅韌漆膜。此時若有細微傷痕殘留會顯得很醒目，得用1000號水砂紙沾水研磨，再噴塗灰色。

為需保留灰色處黏遮蓋膠帶後，用冷白和超亮黑以面為單位做光影塗裝。光影會影響完成後的觀感，必須謹慎塗裝、營造出立體感。

主要部位的銀色，是以超級銀加2倍Mr.噴筆用溶劑稀釋後，用較高空壓塗，並視各面狀況重疊塗布。這種噴筆專用塗料的遮蓋力較差，而這次正是利用這個性質。照理來說應該還要用透明漆噴塗覆蓋整體，不過我偏好半霧

面質感，因此只噴塗到這階段。

■做好收納保管

武器套組中有飛彈莢艙、重火力砲、反艦用鉤爪砲、太空用和長時間作戰行動用任務背包，以及輔助用機械臂等多樣化選配式裝備；若想充分享受樂趣，得先整理好環境。塗裝完成品最好收納在牢靠的盒子裡，我為此準備了保麗龍、泡棉板及聚丙烯（PP）製收納盒。反覆嘗試設置防撞空間後，我總算用保麗龍切割器和電烙鐵做出能剛好容納零件的空間，完成如多層便當盒的收納盒。儘管多花了一些時間，但在實際拍攝範例用照片時，換裝流程變得超流暢，相當推薦這麼做！

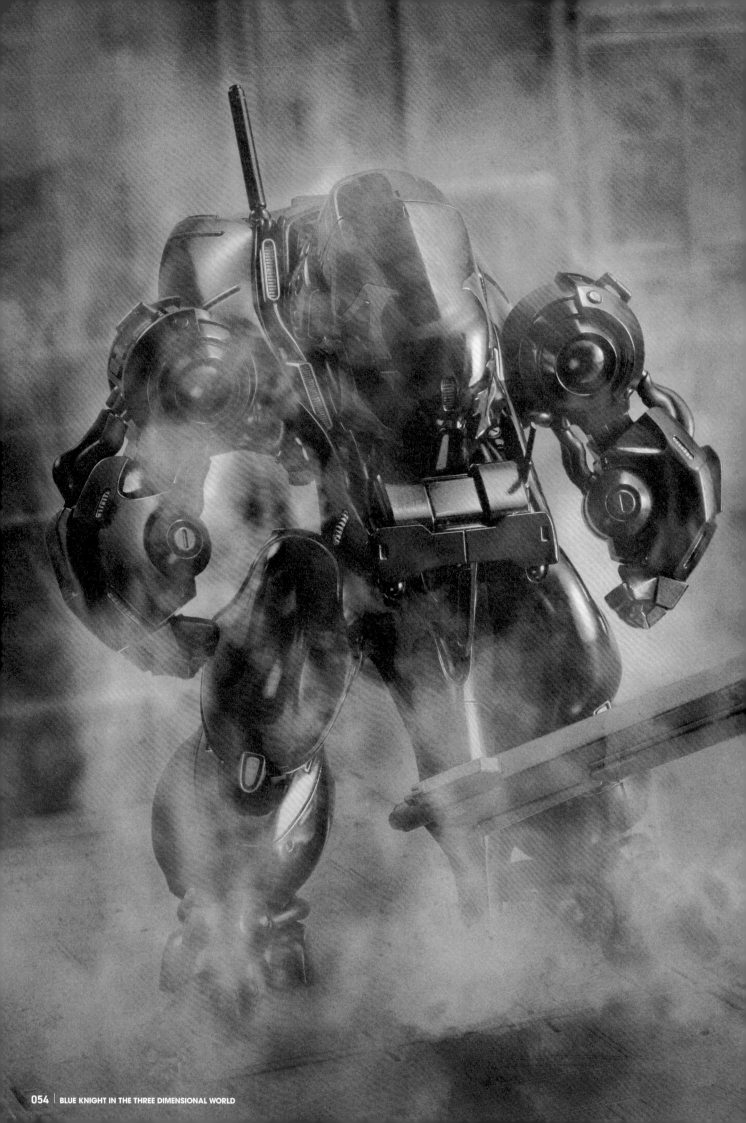

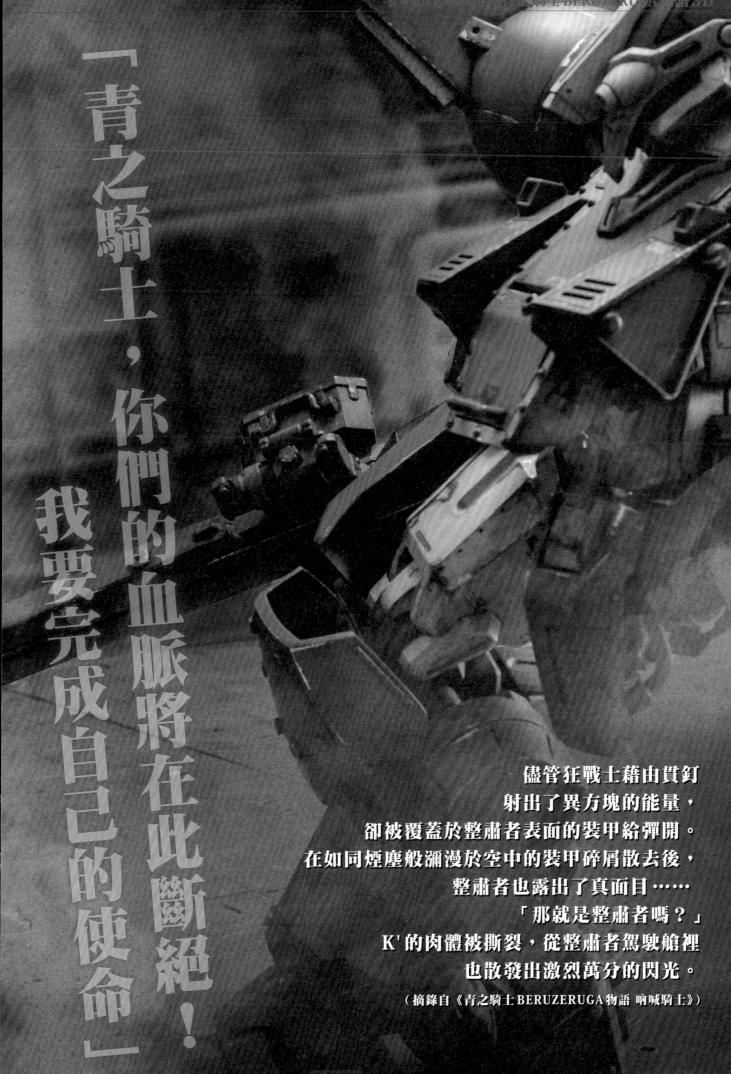

「青之騎士，你們的血脈將在此斷絕！我要完成自己的使命」

儘管狂戰士藉由貫釘
射出了異方塊的能量，
卻被覆蓋於整肅者表面的裝甲給彈開。
在如同煙塵般彌漫於空中的裝甲碎屑散去後，
整肅者也露出了真面目……
「那就是整肅者嗎？」
K'的肉體被撕裂，從整肅者駕駛艙裡
也散發出激烈萬分的閃光。

（摘錄自《青之騎士BERUZERUGA物語 吶喊騎士》）

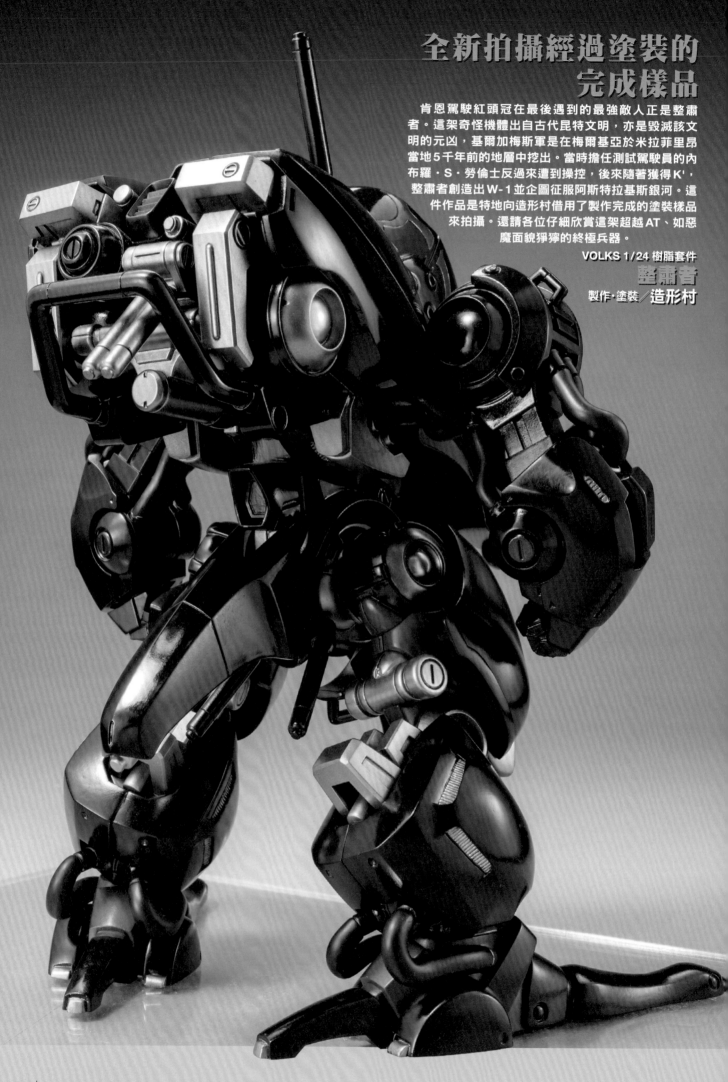

全新拍攝經過塗裝的
完成樣品

肯恩駕駛紅頭冠在最後遇到的最強敵人正是整肅
者。這架奇怪機體出自古代昆特文明，亦是毀滅該文
明的元凶，基爾加梅斯軍是在梅爾基亞於米拉菲里昂
當地5千年前的地層中挖出。當時擔任測試駕駛員的內
布羅·S·勞倫士反過來遭到操控，後來隨著獲得K'，
整肅者創造出W-1並企圖征服阿斯特拉基斯銀河。這
件作品是特地向造形村借用了製作完成的塗裝樣品
來拍攝。還請各位仔細欣賞這架超越AT、如惡
魔面貌猙獰的終極兵器。

VOLKS 1/24 樹脂套件
整肅者
製作·塗裝／造形村

RECTIONETER

VOLKS 1/24 scale resin kit
modeled&painted by ZOUKEI-MURA

▼整肅者有著與歷來各式
AT 截然不同的樣貌。全高
3.572m，和其他機體相比
不算大，但一碰就能釋放出
足以燃燒敵機的超強能量。

作為所有AT原型所在的最強機體

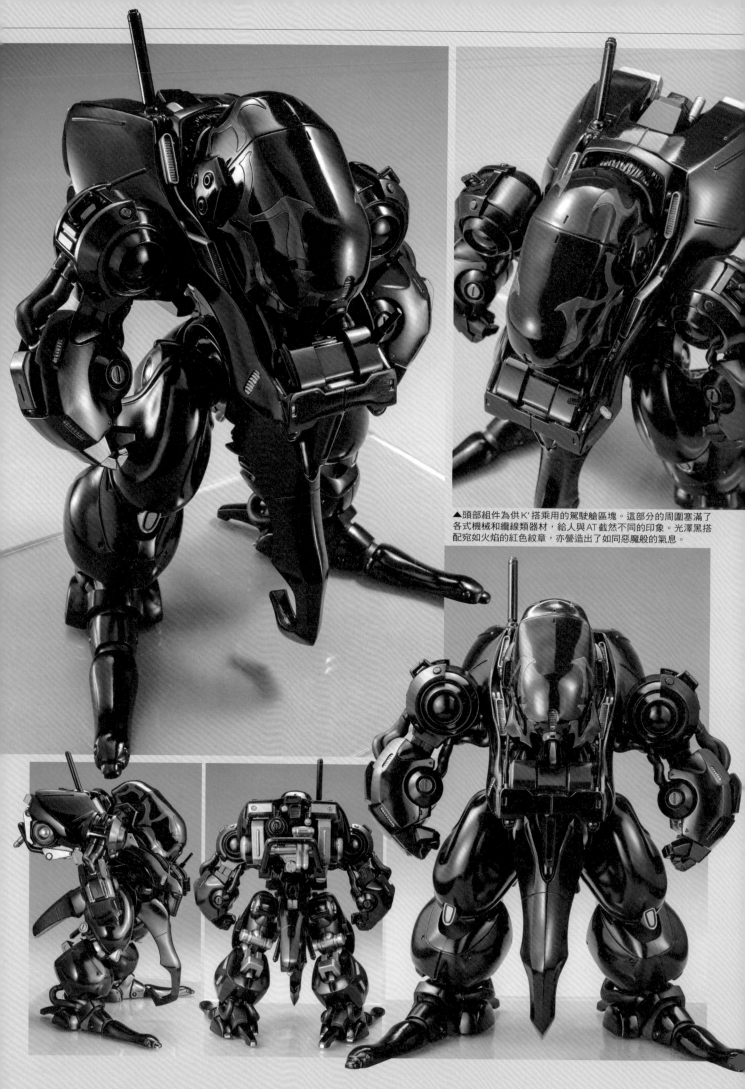

▲頭部組件為供K'搭乘用的駕駛艙區塊。這部分的周圍塞滿了各式機械和纏線類器材,給人與AT截然不同的印象。光澤黑搭配宛如火焰的紅色紋章,亦營造出了如同惡魔般的氣息。

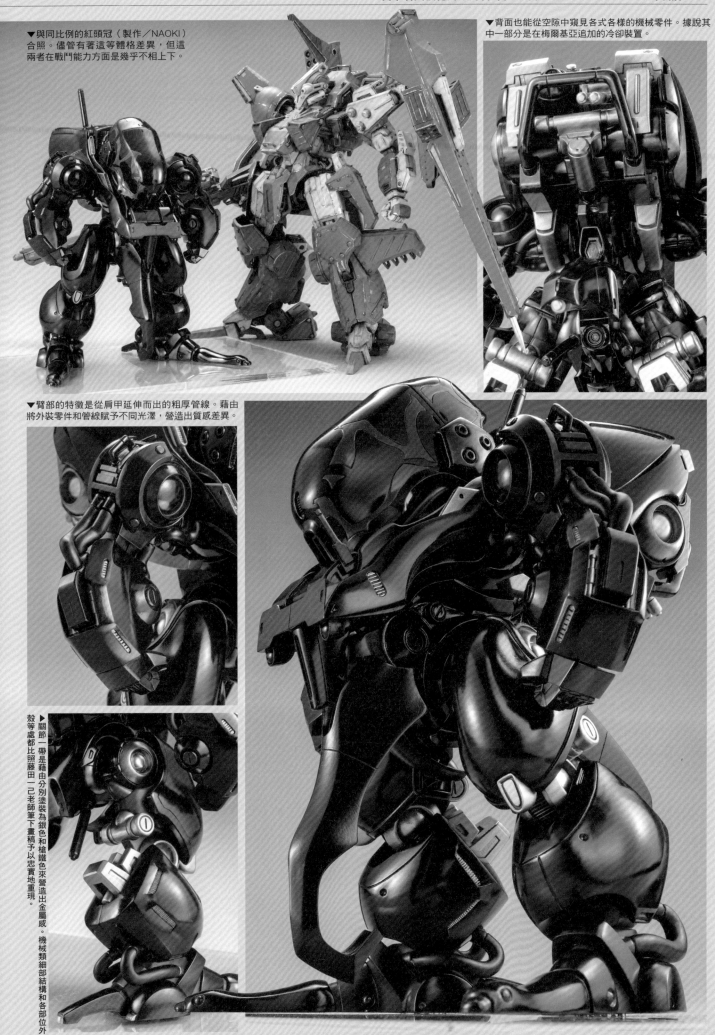

▼與同比例的紅頭冠（製作／NAOKI）合照。儘管有著這等體格差異，但這兩者在戰鬥能力方面是幾乎不相上下。

▼背面也能從空隙中窺見各式各樣的機械零件。據說其中一部分是在梅爾基亞追加的冷卻裝置。

▼臂部的特徵是從肩甲延伸而出的粗厚管線。藉由將外裝零件和管線賦予不同光澤，營造出質感差異。

▶關節一帶是藉由分別塗裝為銀色和槍鐵色來營造出金屬感。機械類細部結構和各部位外殼等處都比照藤田一己老師筆下畫稿予以忠實地重現。

青之騎士馳騁

戰鬥擂臺賽的回憶

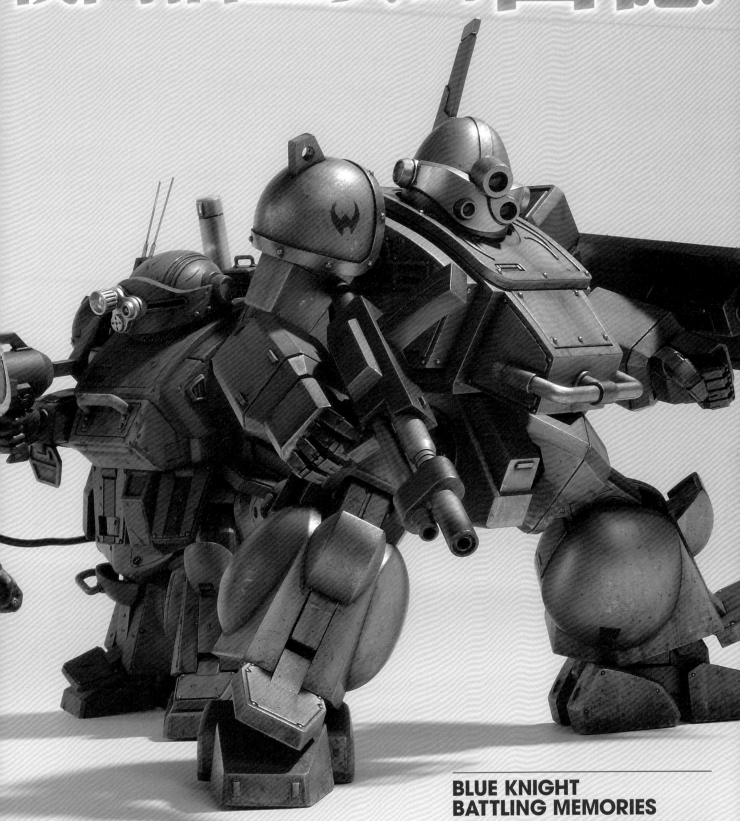

BLUE KNIGHT
BATTLING MEMORIES

接下來將會陸續介紹5件1/35比例射出成形套件系列的範例。與肯恩在實戰擂臺賽中激烈交鋒、各具豐富個性的AT群，將會由職業模型師陣容透過巧手製作來發揮出它們各自的韻味。

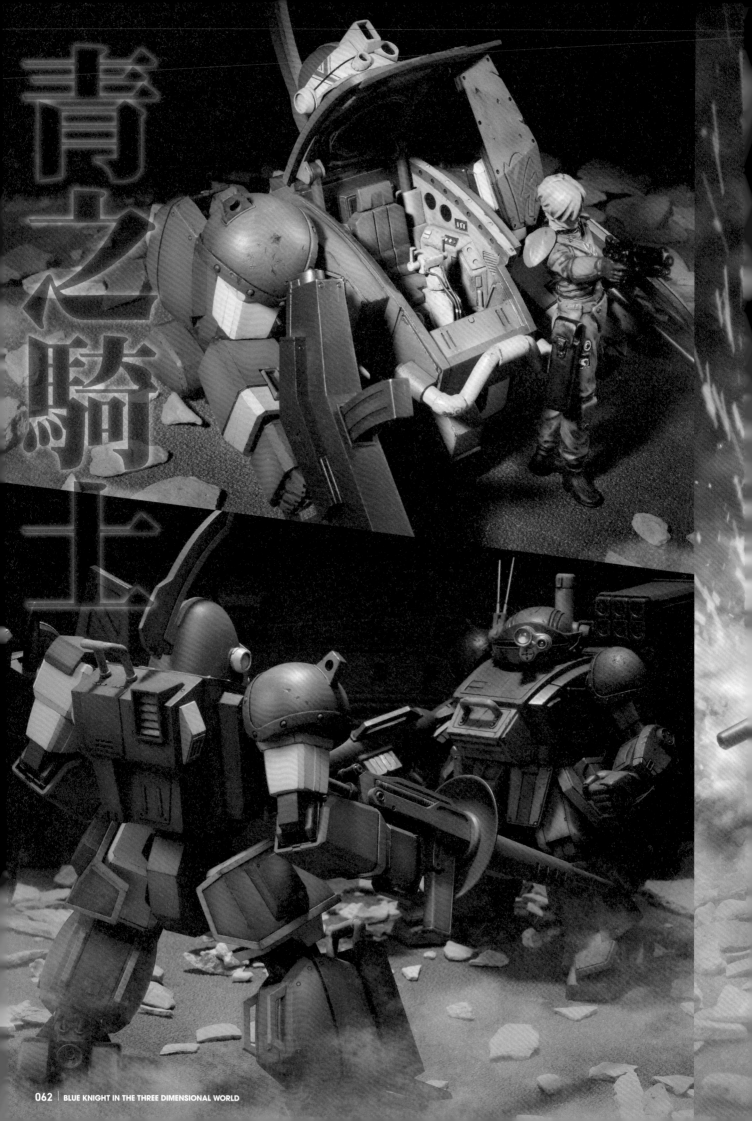

青之騎士

以插畫中的形象為目標
對各部位進行徹底修改

1/35 比例系列的第一件範例，正是傳聞中在實戰擂臺賽裡送了200人前往地獄的主角肯恩・麥克道格座機，亦即擂臺名號青之騎士的狂戰士。這件範例為屬於最初期機體的BTS。擔綱製作者為野本憲一。他以HOBBY JAPAN別刊《青之騎士BERUZERUGA物語》（1987年發行）刊載版的插畫為藍本，徹底修改各部位的造型。甚至還全新自製了小說插畫版的重機關槍等零件，造就了可說是定案版的狂戰士BTS。

VOLKS 1/35比例 塑膠套件
ATH-Q 63-BTS 狂戰士 BTS
製作・文／野本憲一

ATM-Q 63-BTS
BERSERGA BTS

VOLKS 1/35 scale plastic kit
modeled&described by Ken-ichi NOMOTO

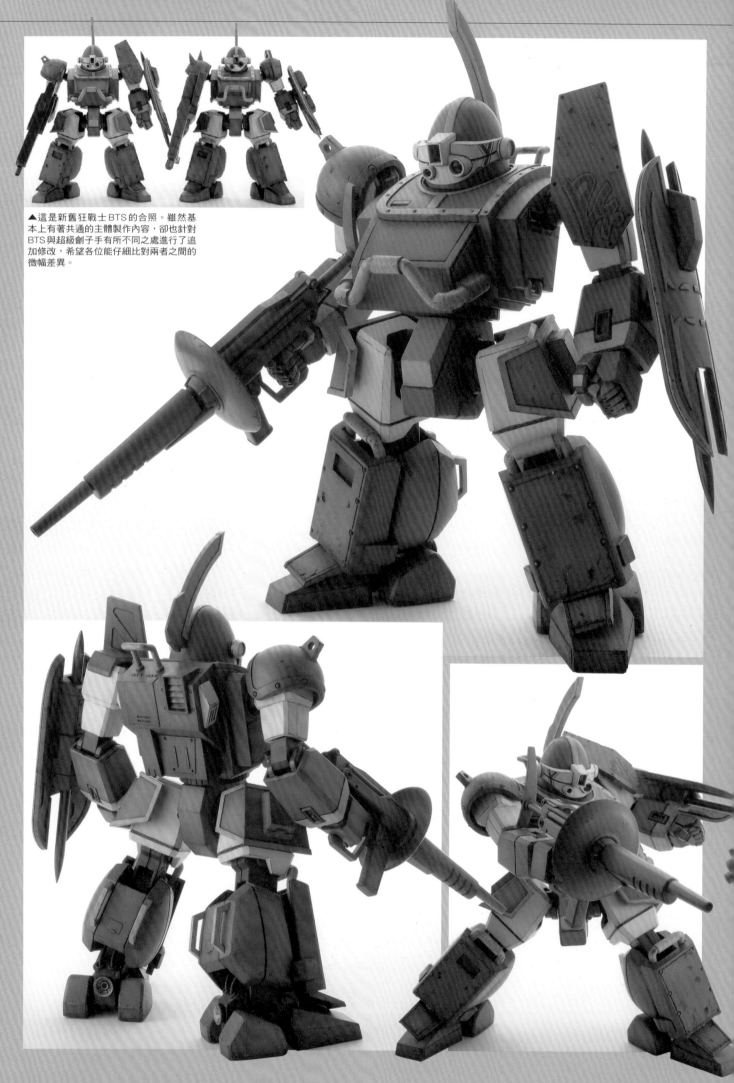

▲這是新舊狂戰士BTS的合照。雖然基本上有著共通的主體製作內容，卻也針對BTS與超級劊子手有所不同之處進行了追加修改，希望各位能仔細比對兩者之間的微幅差異。

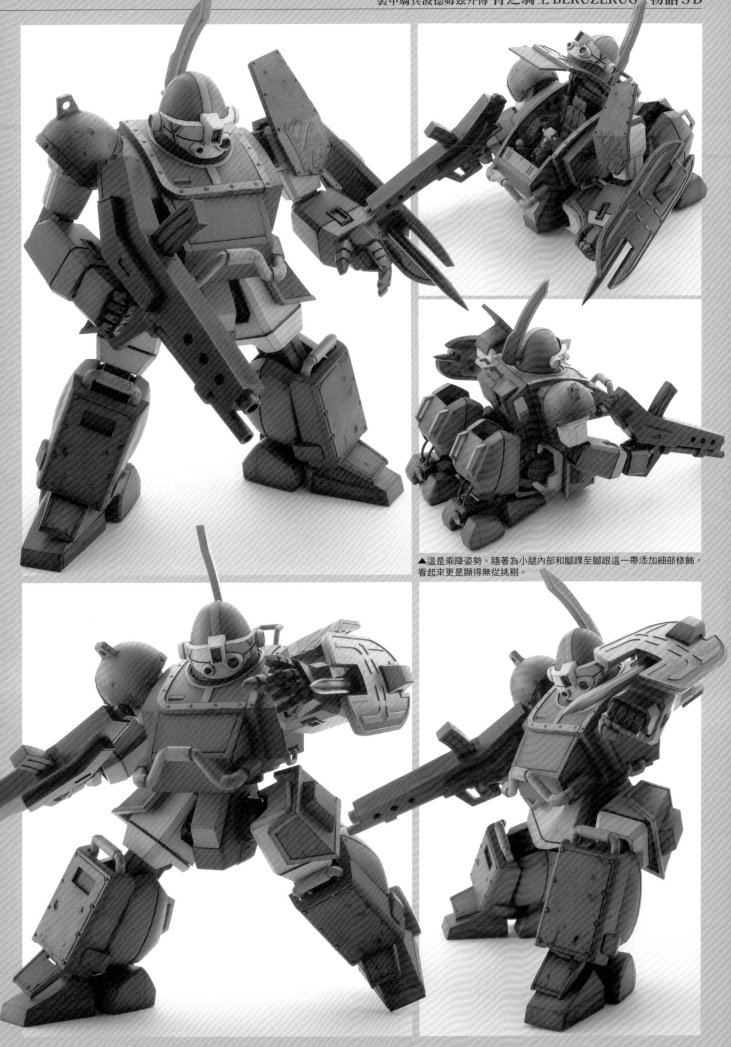

▲這是乘降姿勢。隨著為小腿內部和腳踝至腳跟這一帶添加細部修飾，看起來更是顯得無從挑剔。

�▲將圓頂狀頭部的後側用楔形方式墊高4mm並用AB補土加以修整，藉此確保裝設角飾後不會被卡住。頭罩上的標誌是手工繪製而成。

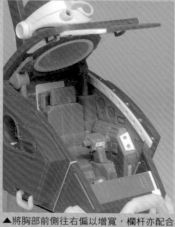

▲將胸部前側往右偏以增寬，欄杆亦配合增寬修改了角度。為了替剩餘的艙蓋左側鑲邊結構添加修飾，在身體內壁追加了圓形凹狀結構。左側合葉機構處支架則是盡可能削薄來確保活動空間。

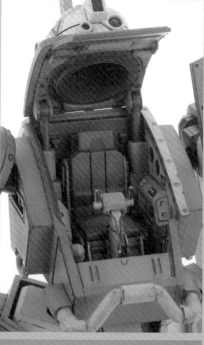

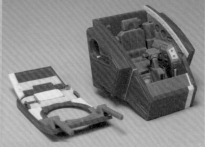

▲將肩關節修改成用球形關節搭配擺動式關節的架構。

<div style="text-align: right">用筆刀劃出艙蓋邊緣的鑲邊結構刻痕，再順著該處逐步削細。</div>

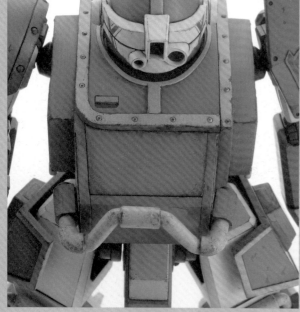

▲▲將套件附屬重機關槍用突顯細部結構等方式添加修飾。小說版的則是用塑膠材料自製而成。

▶在此刊載如實物大的圖面。若是對技術有自信的話，請務必挑戰自製看看喔！

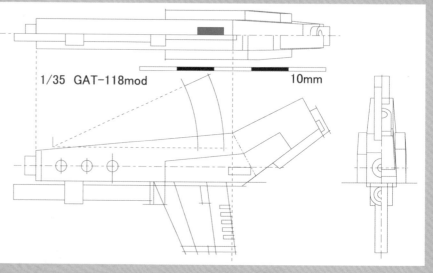

1/35 GAT-118mod 10mm

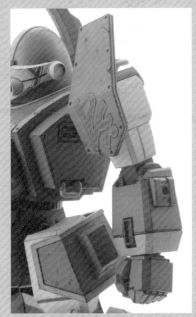

▲將前臂修改成錐面較為和緩且細長的形狀。

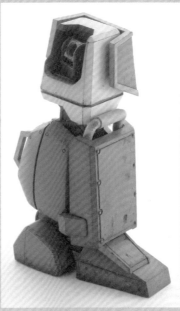

▲將大腿修改得苗條些，並沿著溝槽處分割，自製連接用零件。

▲將腳尖修改成側面傾斜幅度較小的形狀。腳尖與腳跟的裝設位置則是往前移了1.5mm。

▼▲將腳跟處管線更換為彈簧管（1.3mm）。固定在骨架處並穿進外裝零件，伸入腳掌，配合腳踝活動時的幅度。

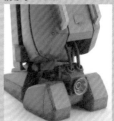

▲將持槍用手掌的中指～小指黏合固定在手背護甲上。每根手指都要將尺寸削磨到像小指一樣。手腕軸棒則是套上了圓環狀的關節罩零件。

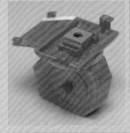

◀▲腰部軸棒組裝槽往前移2mm，於腰股間夾組墊片，藉此調整體型。

◀▲由於內側在擺成乘降姿勢會被看到，因此用塑膠板製作了內壁。

▼這是製作途中的全身照。左肩處裝甲板、護盾內側等處都是用塑膠板製作的。各部位戰損痕跡則是用裝設了小型刀頭的電雕刀、線香，以及筆刀等物品加工做出來的。

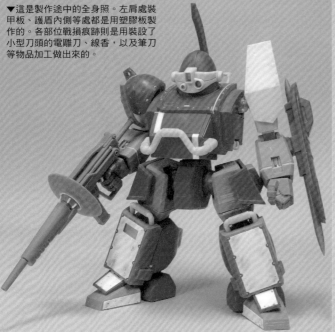

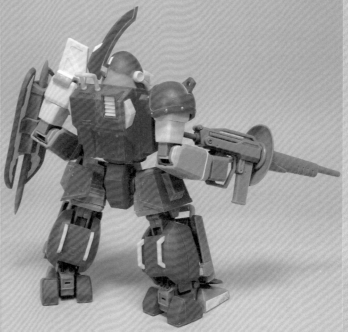

■「狂戰士乃是昆特傳承中的名號」

從昆特人夏·巴克交棒給故事主角肯恩·麥克道格搭乘的機體，正是擂臺名號為青之騎士的狂戰士BTS。這架機體有著出自小說插畫的機體介紹版，以及HOBBY JAPAN別刊《青之騎士BERUZERUGA物語》（1987年發行）刊載的戰鬥擂臺賽選手名鑑版。VOLKS製1/35比例狂戰士BTS是以戰鬥擂臺賽選手名鑑版為基礎，頭部標誌等處皆沿襲小說版，各零件都份量感十足。範例為了更貼近原插畫，重製了部分零件，並更動關節以調整體型。前臂和大腿修改較多，以3D列印重製為苗條且錐面角度小的形狀。為了讓整條臂部稍短，修改了肩關節架構並將裝設位置調高。胸腰處則是將胸部的軸棒組裝槽前移2mm，並於兩者間夾組2.5mm厚的墊片零件（沿用自1/20眼鏡鬥犬）。還將圓頂狀頭部從轉盤處分割，以便將後側用楔形方式墊高4mm。腿部的裝甲板寬度縮減了3mm，並配合前述作業修改欄杆寬度。胸部前側也往右偏以增寬，這些作業在BTSⅡ的範例中亦比照辦理。

■講究地規劃艙蓋的分割位置

駕駛艙蓋設有鑲邊風格的結構為特徵。套件設計成能整個掀開，但狂戰士應該只有左側鑲邊結構是在身體上，因此範例中打算修改這處分割位置。不過沿著原有細部結構切削左側鑲邊後會影響內側合葉，只好盡可能保留合葉，將鑲邊寬度削掉約0.5mm，並重新打上鉚釘。

塗裝部分，機體色為MS藍＋珍珠藍，接著用暗灰色～白色施加光影，重疊塗布整個面。其他顏色也使用同樣底色，等塗裝完後用海綿研磨片打磨，為稜邊添加掉漆及摩擦痕跡，並描繪掉漆痕跡以施加濾化。為了營造出氛圍，頭肩的標誌是以筆塗繪製，並用消光透明漆噴塗覆蓋，讓筆痕不會太醒目。

超級劊子手

根據插畫中所呈現的均衡感
來修改各部位形狀
並且重現故事中的機構

　　狂戰士為肯恩·麥克道格專用的AT。將與宿敵「黑炎」交戰後受到重創的BTS加以改造＆強化後，完成的機體正是BTSⅡ，亦即超級劊子手。在保留作為必殺兵器的貫釘之餘，亦裝設了基爾加梅斯軍次期主力用AT的肌肉汽缸。不僅如此，隨著採用了噴射滾輪衝刺，更是獲得足以凌駕於「黑炎」之上的機動力。這件範例乃是由打從在HOBBY JAPAN月刊連載之初就經手過諸多青之騎士範例的野本憲一擔綱製作而成。為了讓整體能更貼近朝日SONORAMA版小說封面主圖和插畫等圖稿中的形象，因此採取施加徹底修改的方式來呈現。

VOLKS 1/35比例 塑膠套件
ATH-Q63-BTSⅡ SX
狂戰士 超級劊子手
製作·文／野本憲一

ATM-Q.63-BTSII SX
BERSERGA
SUPER EXECUSION

VOLKS 1/35 scale plastic kit
modeled&described by Ken-ichi NOMOTO

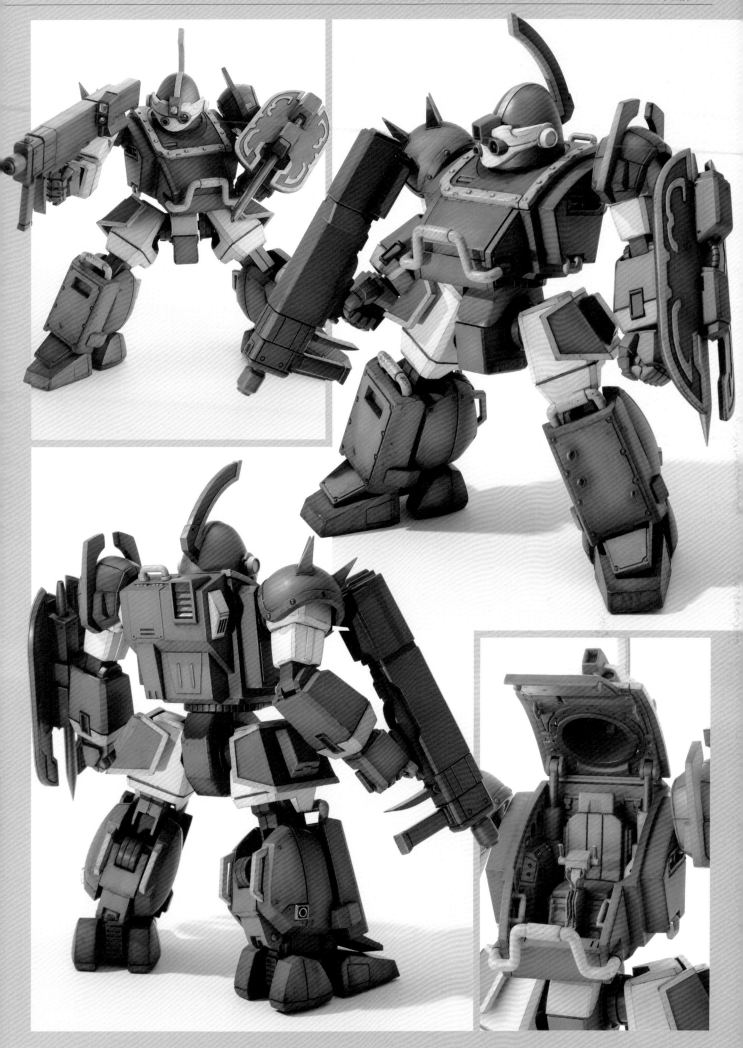

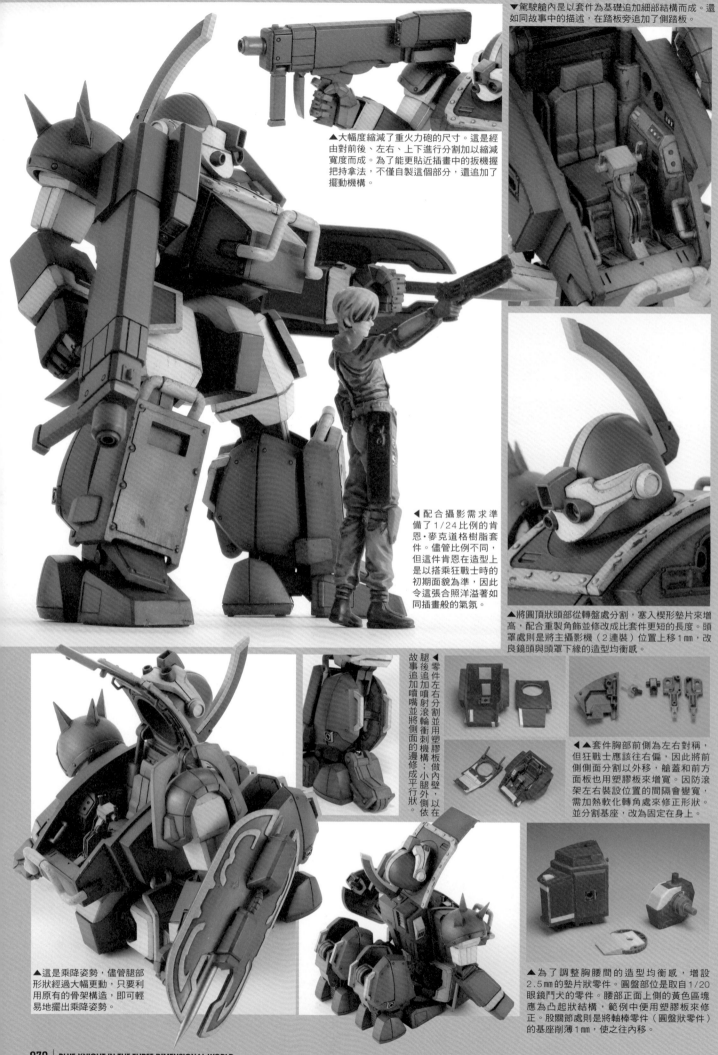

▲大幅度縮減了重火力砲的尺寸。這是經由對前後、左右、上下進行分割加以縮減寬度而成。為了能更貼近插畫中的扳機握把持拿法，不僅自製這個部分，還追加了擺動機構。

▼駕駛艙內是以套件為基礎追加細部結構而成。還如同故事中的描述，在踏板旁追加了側踏板。

◀配合攝影需求準備了1/24比例的肯恩·麥克道格樹脂套件。儘管比例不同，但這件肯恩在造型上是以搭乘狂戰士時的初期面貌為準，因此令這張合照洋溢著如同插畫般的氣氛。

▲將圓頂狀頭部從轉盤處分割，塞入楔形墊片來增高，配合重角飾並修改成比套件更短的長度。頭罩處則是將主攝影機（2連裝）位置上移1mm，改良鏡頭與頭罩下緣的造型均衡感。

◀腿後追加噴射滾輪衝刺機構；小腿外側則依在故事追加噴嘴並將側面的邊修成平行狀。

◀零件左右分割並用塑膠板做內壁，以在

▲這是乘降姿勢，儘管腿部形狀經過大幅更動，只要利用原有的骨架構造，即可輕易地擺出乘降姿勢。

◀◀套件胸部前側為左右對稱，但狂戰士應該往右偏，因此將前側側面分割以外移，艙蓋和前方面板也用塑膠板來增寬。因防滾架左右裝設位置的間隔會變寬，需加熱軟化轉角處來修正形狀。並分割基座，改為固定在身上。

▲為了調整胸腰間的造型均衡感，增設2.5mm的墊片狀零件。圓盤部位是取自1/20眼鏡鬥犬的零件。腰部正面上側的黃色區塊應為凸起狀結構，範例中使用塑膠板來修正。股關節處則是將軸棒零件（圓盤狀零件）的基座削薄1mm，使之往內移。

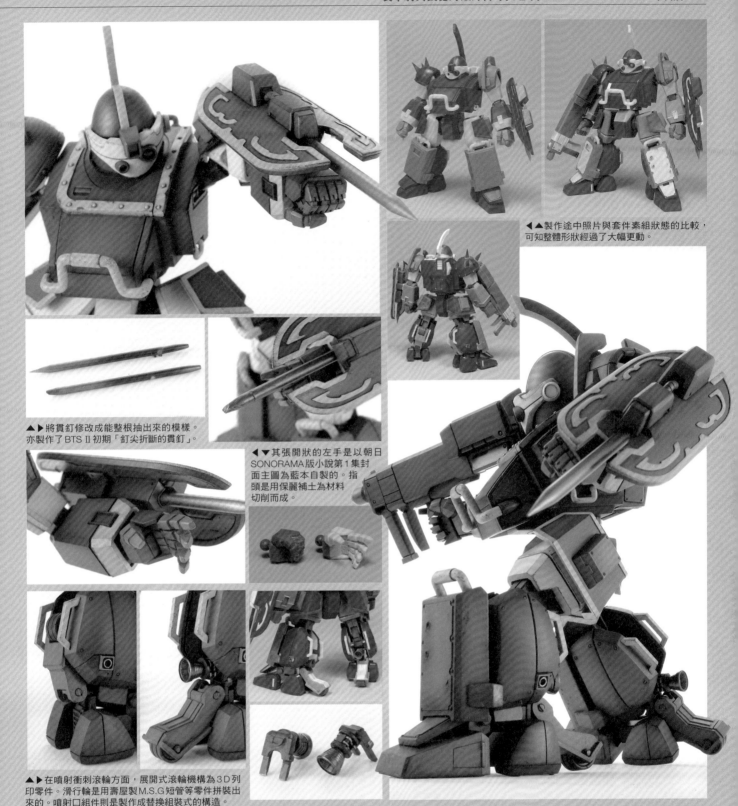

▲▲製作途中照片與套件素組狀態的比較，可知整體形狀經過了大幅更動。

▲▶將貫釘修改成能整根抽出來的模樣。亦製作了BTS Ⅱ初期「釘尖折斷的貫釘」。

◀▼其張開狀的左手是以朝日SONORAMA版小說第1集封面主圖為藍本自製的。指頭是用保麗補土為材料切削而成。

▲▶在噴射衝刺滾輪方面，展開式滾輪機構為3D列印零件。滑行輪是用壽屋製M.S.G短管等零件拼裝出來的。噴射口組件則是製作成替換組裝式的構造。

■「狂戰士，摧毀那傢伙！」

重新翻閱小說《青之騎士BERUZERUGA物語》後，1980年代末期的熱情在我的心中復甦了……各位好，我是野本憲一。感覺一不小心就會寫成往昔回憶，還是克制一下好了。這次範例主題是VOLKS發售的「1/35比例 狂戰士 超級劊子手」，正式機體名為「ATH-Q63-BTSⅡSX 狂戰士 超級劊子手」，我從很久以前就稱之為「BTSⅡ」……總之，這次的製作概念在於設法做得更貼近機體圖稿形象，具體反映出故事中的描述。青之騎士AT在造型上仍有自行詮釋的空間，相當有趣。

就整體來說，範例修改得比套件更苗條些。以不改變手腳長度為前提，將周圍份量修改得內斂些，頭部也從轉盤面予以墊高。為了調整胸腰相連處的造型均衡感，我在兩者間夾組了墊片狀零件，一併將轉動軸往前移。肩關節則是動用市售改造零件來重新建構，讓臂部上移，拓展這裡的可動範圍。

■「旭日龜的備用零件可還有剩？」

接著是參照故事描述。如同照片所示，我在腿部背面設置了展開式噴射滾輪衝刺機構。這在設定中是沿用自旭日龜，其運作機制在小說裡這樣描述：「小腿的裝甲板往後放下，使裝設在頂端的車輪能夠接觸到地面」、「設置在小腿背面的噴射引擎隨之點火啟動」。基於這些描述所做出的成果……根本就和渦輪特裝型沒兩樣嘛！不過從BTS到BTSⅡ的改變也因此顯而易見，可說是具有十足的裝甲騎兵風格呢。此外，還根據小說描述追加了小腿側面的噴嘴、任務背包側面的艙蓋、駕駛艙面的側踏板之類地方，以及折斷了釘尖的貫釘等部分。

在塗裝方面，為了讓作為機體色的藍色不僅能呈現消光質感，亦能帶有些許金屬質感，因此採用加入珍珠粉來塗裝，這樣一來隨著光線照射角度不同，還會跟著反射出明亮的高光。

無情的戰士

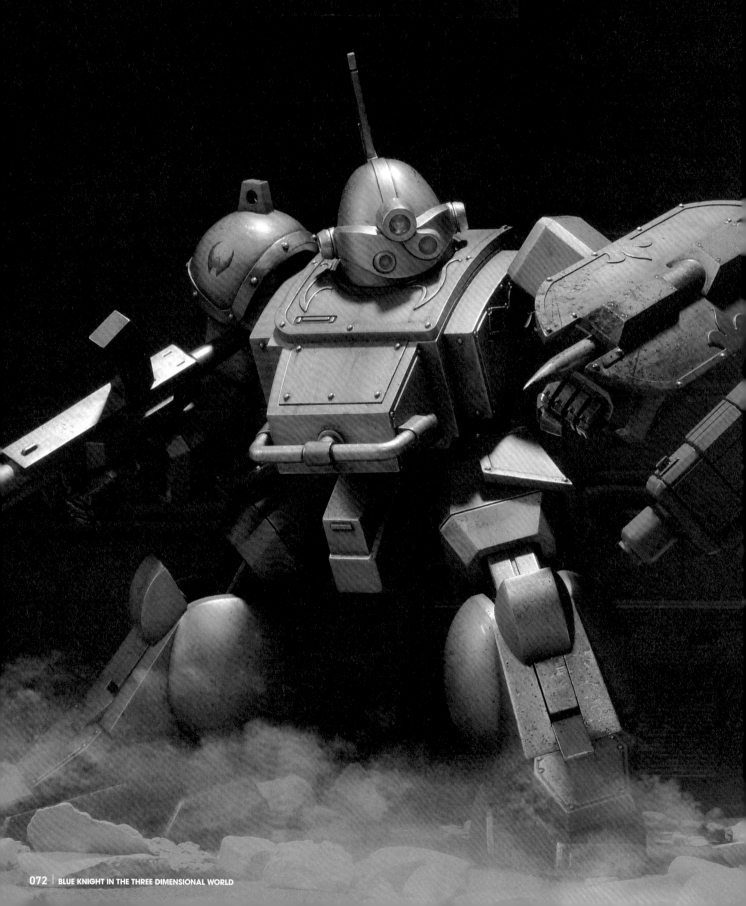

ATH-Q60
GRAY BERSERGA

VOLKS 1/35 scale plastic kit
modeled&described by Hiroshi SARAI

運用塗裝手法表現出
保留了金屬底色的裝甲

為了除掉過去稱霸昆特行星的「藍色狂戰士」駕駛員，身為昆特人的前傭兵穆迪・羅柯爾在各地流浪，反覆參加各種戰鬥擂臺賽。穆迪所駕駛的狂戰士正是「灰色狂戰士」。穆迪這架狂戰士並未施加塗裝，而是直接露出裝甲本身的金屬色。範例中為了將該設定發揮至極限，不僅使用多種顏色來塗裝，還運用矽膠脫膜劑來做出掉漆痕跡，更施加了各式舊化塗裝，使乍看之下很單調的純粹銀色系配色能顯得更深邃，營造出身經百戰的氣息。

VOLKS 1/35比例 塑膠套件
ATH-Q60 灰色狂戰士
製作・文／更井廣志

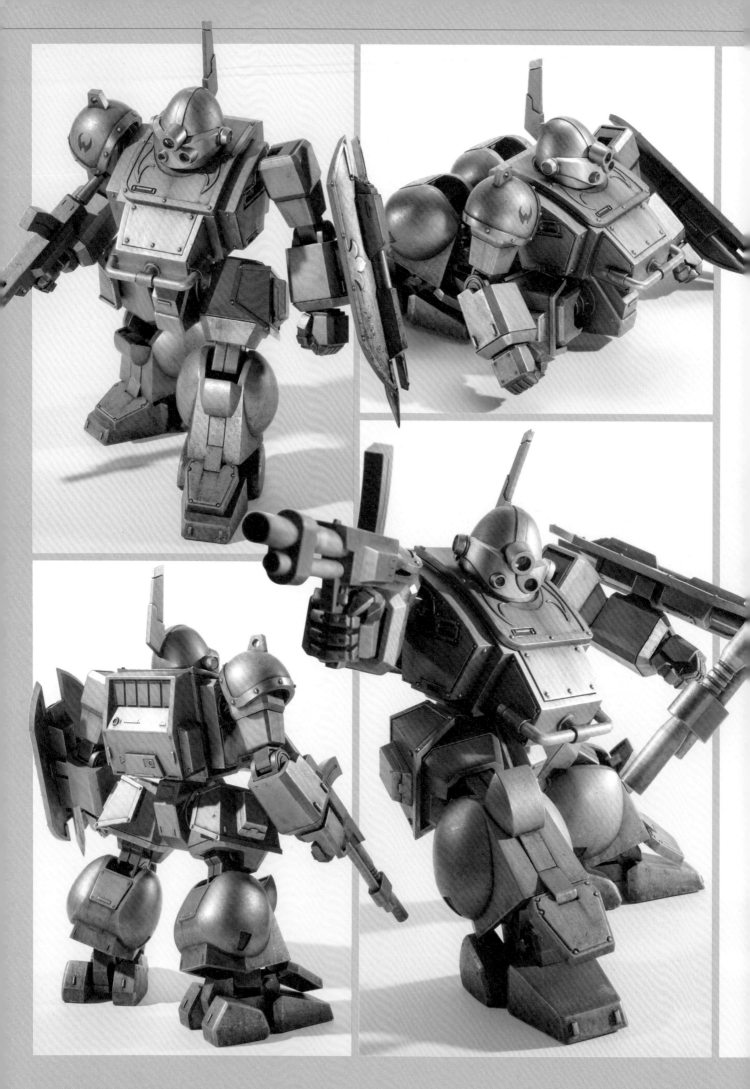

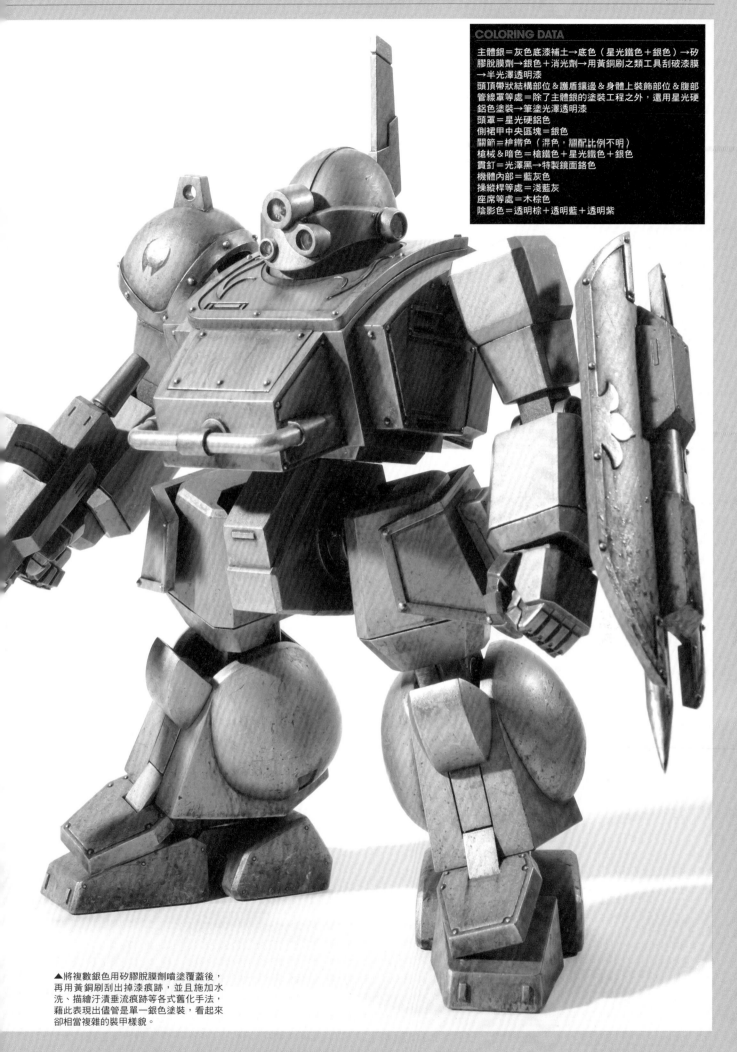

COLORING DATA

主體銀=灰色底漆補土→底色（星光鐵色＋銀色）→矽膠脫膜劑→銀色＋消光劑→用黃銅刷之類工具刮破漆膜→半光澤透明漆
頭頂帶狀結構部位＆護盾鑲邊＆身體上裝飾部位＆腹部管線罩等處＝除了主體銀的塗裝工程之外，還用星光硬鋁色塗裝→筆塗光澤透明漆
頭罩＝星光硬鋁色
側裙甲中央區塊＝銀色
關節＝槍繡色（混色，調配比例不明）
槍械＆暗色＝槍鐵色＋星光鐵色＋銀色
貫釘＝光澤黑→特製鏡面鉻色
機體內部＝藍灰色
操縱桿等處＝淺藍灰
座席等處＝木棕色
陰影色＝透明棕＋透明藍＋透明紫

▲將複數銀色用矽膠脫膜劑噴塗覆蓋後，再用黃銅刷刮出掉漆痕跡，並且施加水洗、描繪汙漬垂流痕跡等各式舊化手法，藉此表現出儘管是單一銀色塗裝，看起來卻相當複雜的裝甲樣貌。

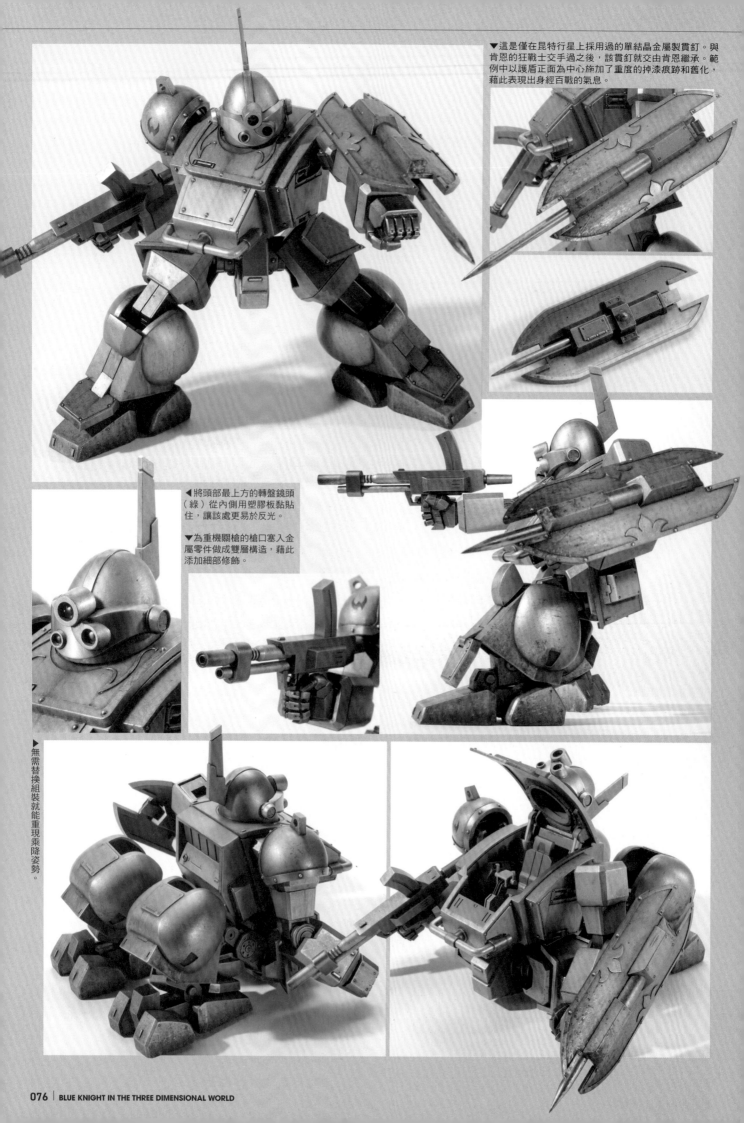

▼這是僅在昆特行星上採用過的單結晶金屬製貫釘。與肯恩的狂戰士交手過之後，該貫釘就交由肯恩繼承。範例中以護盾正面為中心施加了重度的掉漆痕跡和舊化，藉此表現出身經百戰的氣息。

◀將頭部最上方的轉盤鏡頭（綠）從內側用塑膠板黏貼住，讓該處更易於反光。

▼為重機關槍的槍口塞入金屬零件做成雙層構造，藉此添加細部修飾。

▶無需替換組裝就能重現乘降姿勢。

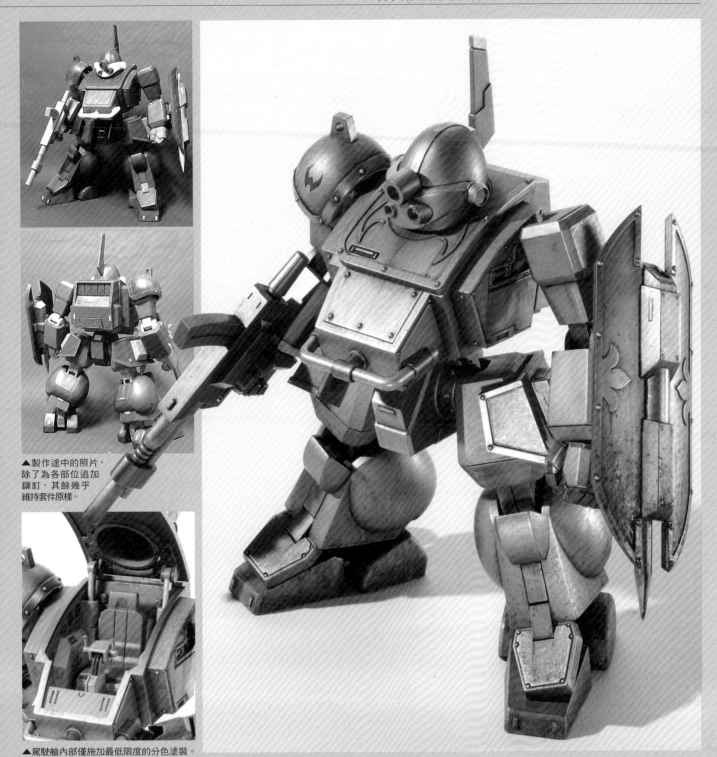

▲製作途中的照片，除了為各部位追加鉚釘，其餘幾乎維持套件原樣。

▲駕駛艙內部僅施加最低限度的分色塗裝。

■前言

　這款套件有著非常健壯的體型，在機構面上也相當豐富。範例中除了追加鉚釘等細部修飾，為了表現「維持金屬本身顏色」的設定，花了不少時間在琢磨塗裝上，首要目標便是設法營造出金屬的質感與厚重感。作為主體色的銀色是運用矽膠脫膜劑來添加掉漆痕跡，藉此表現出質感。另外，視部位所需運用了電鍍銀、近似電鍍的光澤銀，以及槍鐵色等來分別塗裝，以求呈現多種金屬樣貌，並經由施加舊化來進一步突顯質感。

　頭部是將最頂部的鏡頭從內側黏貼覆蓋住。身體是對正面的接合線進行無縫處理。肩部是經由加工市售改造零件自製了關節罩，還將肩甲修改成能分件組裝的形式。至於手掌則是對

拇指一帶進行雕刻，讓其顯得更立體。

　大腿與背包，則將內側凹槽用塑膠材料填滿。左右小腿均將內側下擺削掉約1mm，提高腳底貼地性。為了讓骨架能分件組裝，我將左右共計12處的組裝槽下方削出缺口。

　護盾是將原本的連接軸棒修改為球形關節，並在上側增設排氣口。重機關槍是為槍口塞入金屬零件作為細部修飾，使其呈現雙層構造。

　另外，我將肩甲靠近接合線的4顆鉚釘都一舉削掉，改用1.2mm鉚釘重製。除了鉚釘之外，還黏貼了塑膠片，藉此呈現鉚釘結構。

■髒汙塗裝＆流程

　水洗＆入墨線＆描繪汙漬垂流痕跡＝（調得相當稀的）Mr.舊化漆地棕色

　濾化＆定點水洗＝Mr.舊化漆紫羅蘭色＋陰

影藍和其他重疊塗布數次

　腳邊的沙＆已乾燥土漬＝用噴筆塗裝TAMIYA壓克力水性漆沙漠黃＋白色

　鏽＝Mr.舊化漆鏽橙色、gaiacolor琺瑯漆黃鏽色

　垂流油漬等處＝用擬真質感麥克筆黃色1、棕色1在機體各處描繪出來

　貫釘前端一帶的汙漬＝gaiacolor琺瑯漆油漬色＋消光紅少許，用筆塗＆濺灑法上色

　肩甲處徽章＝作為銀色機體的點綴。這部分是對取自1/35比例Ⅳ號人型重機套件的水貼紙進行局部加工後，再筆塗消光紅琺瑯漆來改變顏色而成。

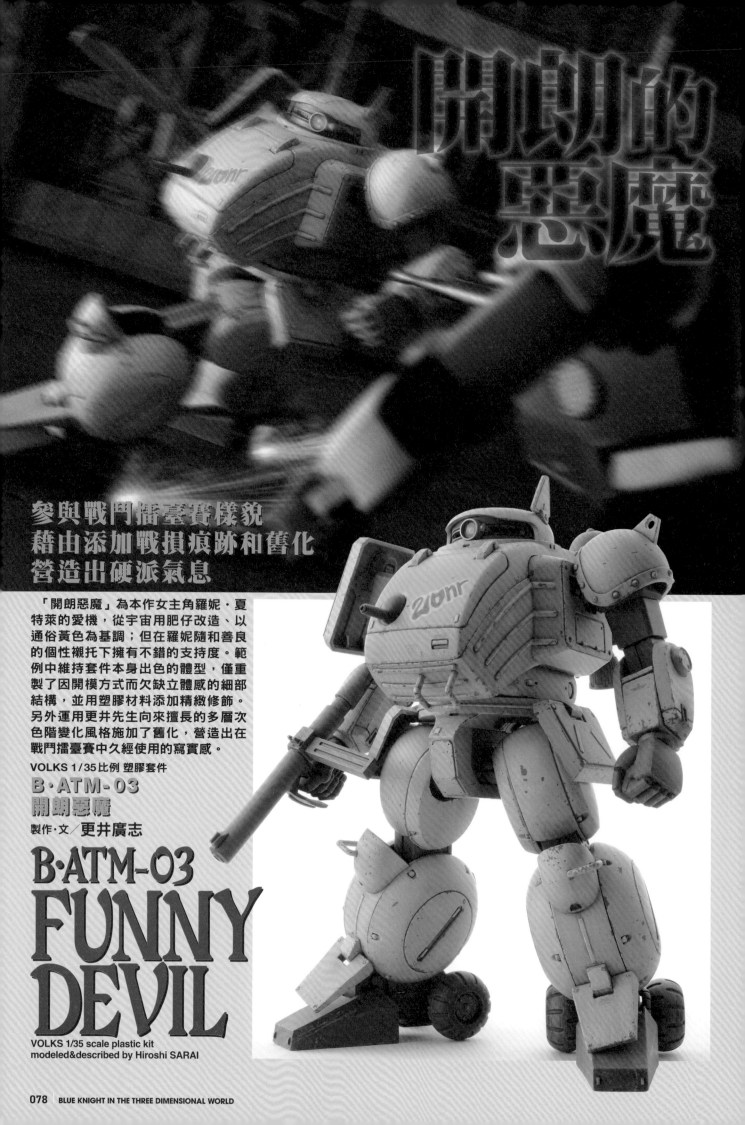

開朗的惡魔

參與戰鬥擂臺賽樣貌
藉由添加戰損痕跡和舊化
營造出硬派氣息

「開朗惡魔」為本作女主角羅妮·夏特萊的愛機,從宇宙用肥仔改造、以通俗黃色為基調;但在羅妮隨和善良的個性襯托下擁有不錯的支持度。範例中維持套件本身出色的體型,僅重製了因開模方式而欠缺立體感的細部結構,並用塑膠材料添加精緻修飾。另外運用更井先生向來擅長的多層次色階變化風格施加了舊化,營造出在戰鬥擂臺賽中久經使用的寫實感。

VOLKS 1/35比例 塑膠套件
B·ATM-03
開朗惡魔
製作·文／更井廣志

B·ATM-03
FUNNY DEVIL

VOLKS 1/35 scale plastic kit
modeled&described by Hiroshi SARAI

▼作為開朗惡魔主武裝的五式手槍是在槍口內塞入金屬零件作為細部修飾，並且塗裝成暗藍色。至於貫擊拳則是為內部機械部位仔細地施加分色塗裝。

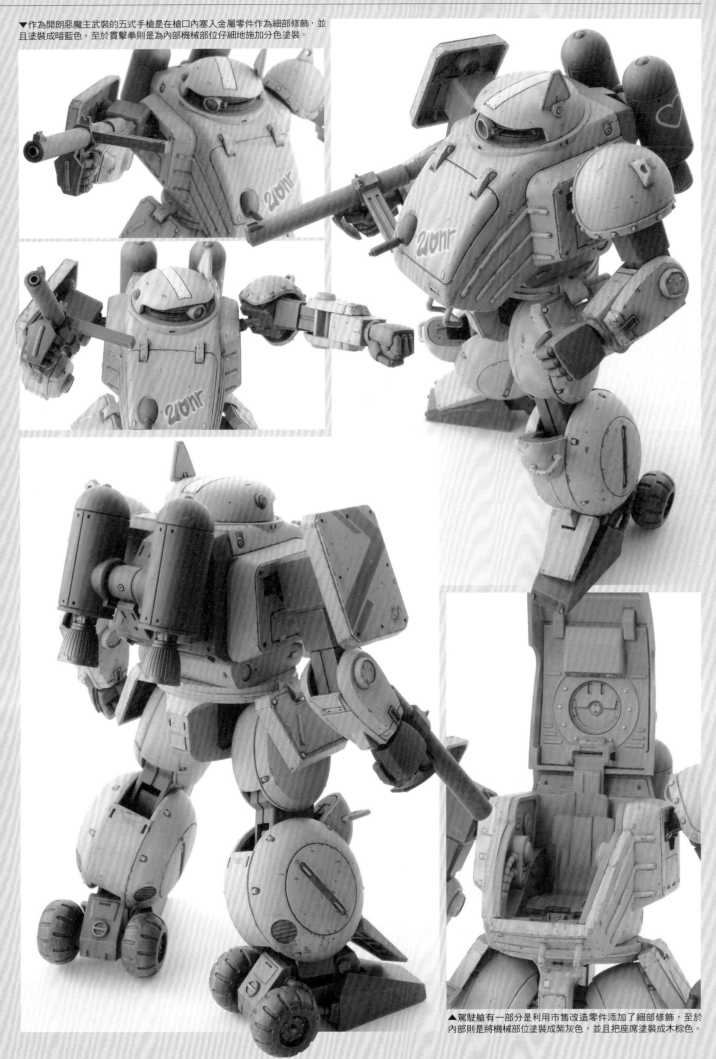

▲駕駛艙有一部分是利用市售改造零件添加了細部修飾，至於內部則是將機械部位塗裝成紫灰色，並且把座席塗裝成木棕色。

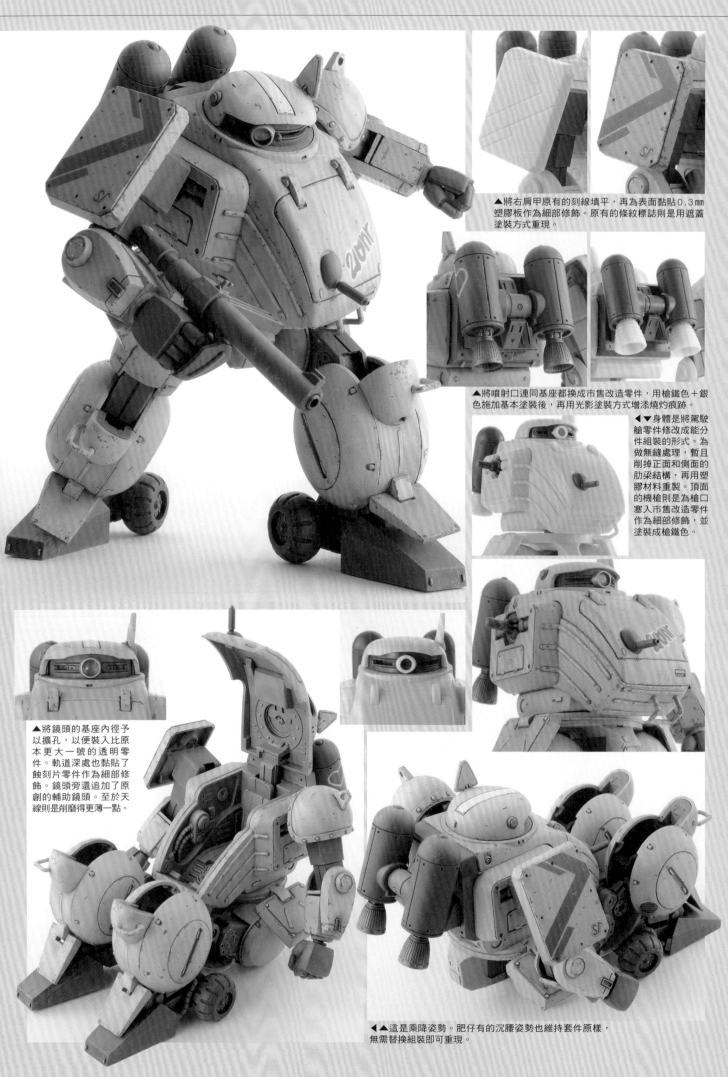

▲將右肩甲原有的刻線填平，再為表面黏貼0.3㎜塑膠板作為細部修飾。原有的條紋標誌則是用遮蓋塗裝方式重現。

▲將噴射口連同基座都換成市售改造零件，用槍鐵色＋銀色施加基本塗裝後，再用光影塗裝方式增添燒灼痕跡。

◀▼身體是將駕駛艙零件修改成能分件組裝的形式。為做無縫處理，暫且削掉正面和側面的肋梁結構，再用塑膠材料重製。頂面的機槍則是為槍口塞入市售改造零件作為細部修飾，並塗裝成槍鐵色。

▲將鏡頭的基座內徑予以擴孔，以便裝入比原本更大一號的透明零件。軌道深處也黏貼了蝕刻片零件作為細部修飾。鏡頭旁還追加了原創的輔助鏡頭。至於天線則是削磨得更薄一點。

◀▲這是乘降姿勢。肥仔有的沉腰姿勢也維持套件原樣，無需替換組裝即可重現。

與右邊套件素組狀態的合照。套件本身設計得很好，因此只前移踝關節、為裝甲面添加細部修飾，在體型上沒有施加什麼修改。由照片可知，施加多層次色階變化風格的塗裝和舊化後，原本通俗的配色顯得更厚重了。

B·ATM-03 FUNNY DEVIL

▲製作途中的全身照。白色與淺灰色處為添加了細部修飾的地方。

■前言

　　開朗惡魔在機體色、名稱及作為女主角座機等方面較為一般，但這次旨在突顯比例感，力求呈現（在戰鬥擂臺賽中身經百戰）顯得久經使用的面貌。製作上僅做了細部修飾，如黏貼細小塑膠材料、追加鉚釘結構等。

■製作

　　將轉盤鏡頭的基座內徑予以擴孔，以便裝入比原本大一號的透明零件。軌道深處也鑽挖了細小孔洞，以黏貼蝕刻片零件。在原有鏡頭旁還追加了原創的輔助鏡頭。至於天線則是削磨得更薄一點。

　　其身體正面下側有接合線外露，因此將駕駛艙零件修改成能分件組裝的形式。另外將機體頂面和兩處輔助艙蓋的基座削磨得更有銳利感。艙蓋正面是先填平原有紋路，再重新雕刻；側面肋梁結構也是先削掉，改黏貼尺寸較細的。至於背包處噴射口則是根據個人喜好，換成了市售改造零件。左肩甲處鉚釘換成市售的同類型零件（1.2mm）；握拳狀手掌則是將拇指一帶的造型削得更自然生動。為了讓腳掌更具穩定感，將裝設位置從骨架往前方移動約2mm。

■基本塗裝

　　自創焦褐色底漆補土（用各式顏色底漆補土調出）→矽膠脫膜劑（用噴筆塗裝）→基本色→藉由多層次色階變化風格技法讓明度更為多元。儘管配色模式是以設定為準，但為了營造出比例感起見，黃色提高了明度，不過降低了彩度。焦褐色本身則是調得較為明亮些。另外，關節等處都是以機械部位用顏色來呈現。

　　主體色＝MS黃＋橙色（少許）
　　主體灰＝灰色FS36081＋紅棕色（少許）
　　關節等處＝機械部位用淺色底漆補土
　　輪胎＝鋼黑色

■髒汙塗裝

　　以白色＋黃色（少許）筆塗鉚釘等細小高光部位，藉此突顯比例感。整體用Mr.舊化漆的地棕色＋鏽棕色施加水洗→用Mr.舊化漆的地棕色＋陰影藍施加定點水洗→用金屬絲刷刮出較內斂的掉漆痕跡→用消光透明漆噴塗覆蓋。

　　除了用銀色為機關槍乾刷，還用各種透明色為噴射口加燒灼痕跡。至於腳邊則是用Mr.舊化漆的地棕色添加了汙漬痕跡。

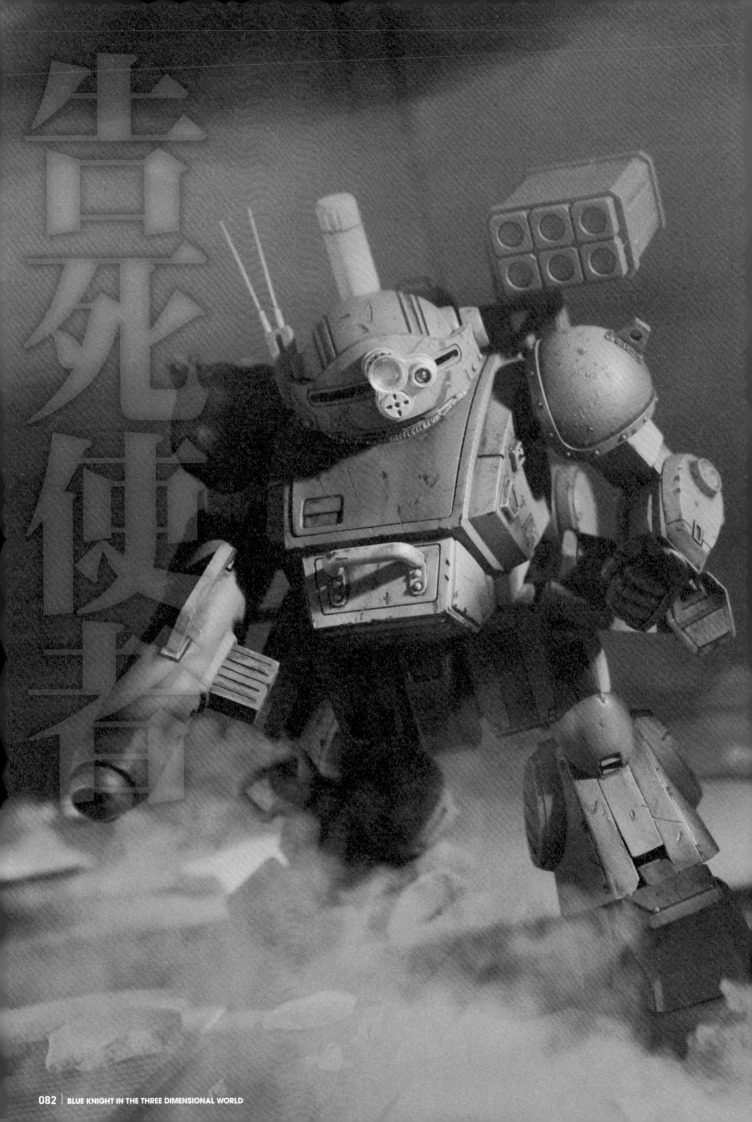

藉由添加細部修飾和戰損痕跡
營造出身經百戰的氣息

告死使者乃是紅肩隊最後一名戰士拉鐸夫·迪斯科馬所駕駛的重武裝規格眼鏡鬥犬。針對參加戰鬥擂臺賽特化而成的告死使者，其實是誘餌身分試圖吸引實力足以和黑炎交戰的對象上門，由於歷來已經送了43名AT好手下地獄，因此才會獲得這個綽號。套件本身為1/35比例的立體產品。重心偏低的粗獷身軀自然不在話下，亦是附有豐富重武裝，還無需替換組裝即可重現駕駛艙開闔及乘降機構，可說是相當出色的傑作。範例中保留了套件本身的良好素質，透過為全身各處添加細部修飾和戰損痕跡的手法，為這架AT營造出在戰鬥擂臺賽中身經百戰的氣勢。

VOLKS 1/35比例 塑膠套件
ATM-09-STCBS 告死使者
製作·文／おれんぢえびす

ATM-09-STCBS
DEATH MESSENGER

VOLKS 1/35 scale plastic kit
modeled&described by ORENGE-EBIS

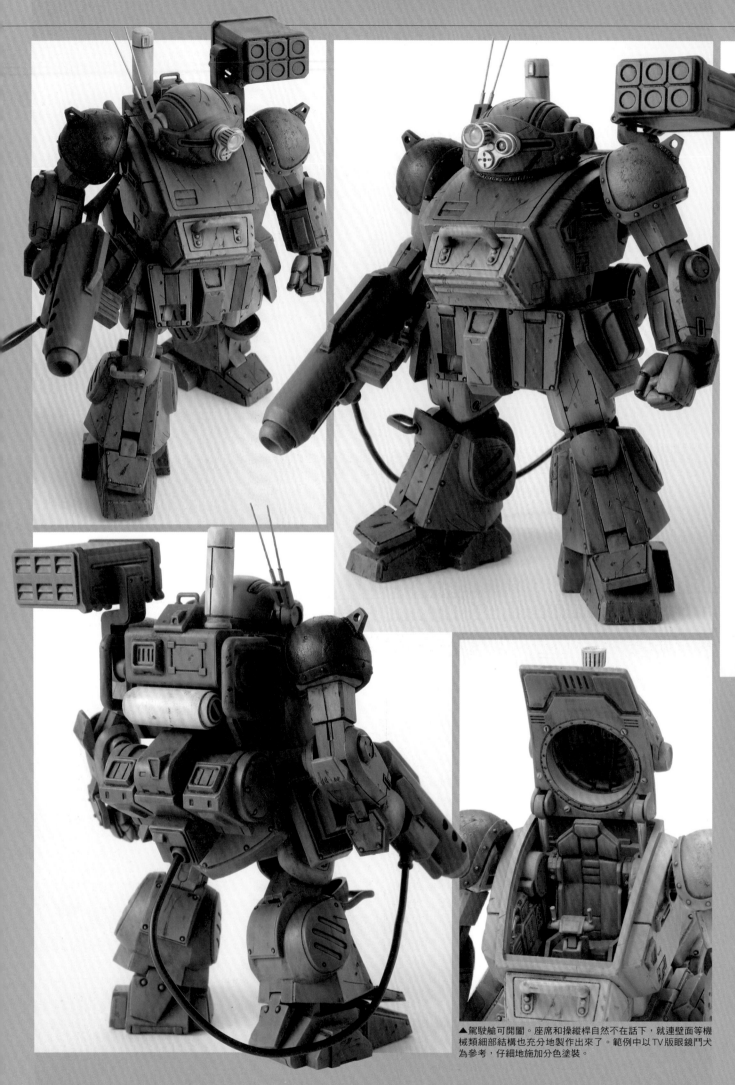

▲駕駛艙可開闔。座席和操縱桿自然不在話下，就連壁面等機械類細部結構也充分地製作出來了。範例中以TV版眼鏡鬥犬為參考，仔細地施加分色塗裝。

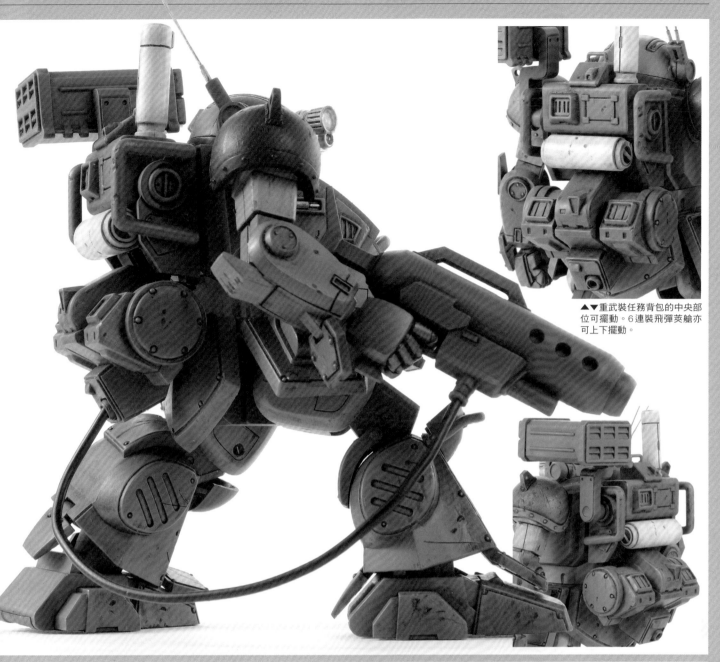

▲▼重武裝任務背包的中央部位可擺動。6連裝飛彈莢艙亦可上下擺動。

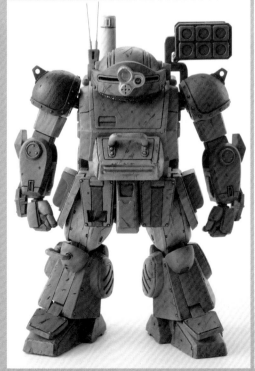

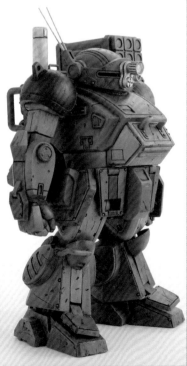

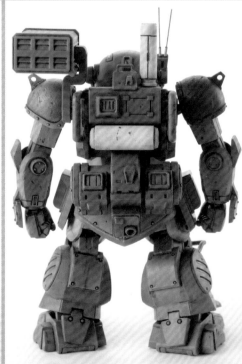

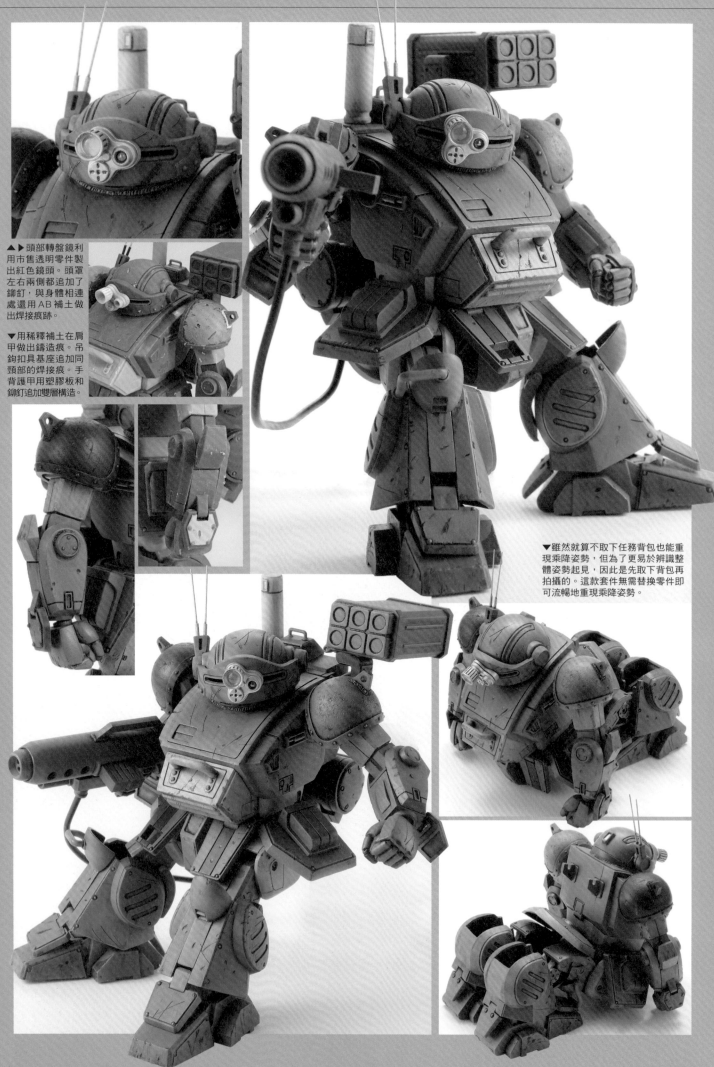

▲▶頭部轉盤鏡利用市售透明零件製出紅色鏡頭。頭罩左右兩側都追加了鉚釘，與身體相連處還用AB補土做出焊接痕跡。

▼用稀釋補土在肩甲做出鑄造痕。吊鉤扣具基座追加同頸部的焊接痕。手背護甲用塑膠板和鉚釘追加雙層構造。

▼雖然就算不取下任務背包也能重現乘降姿勢，但為了更易於辨識整體姿勢起見，因此是先取下背包再拍攝。這款套件無需替換零件即可流暢地重現乘降姿勢。

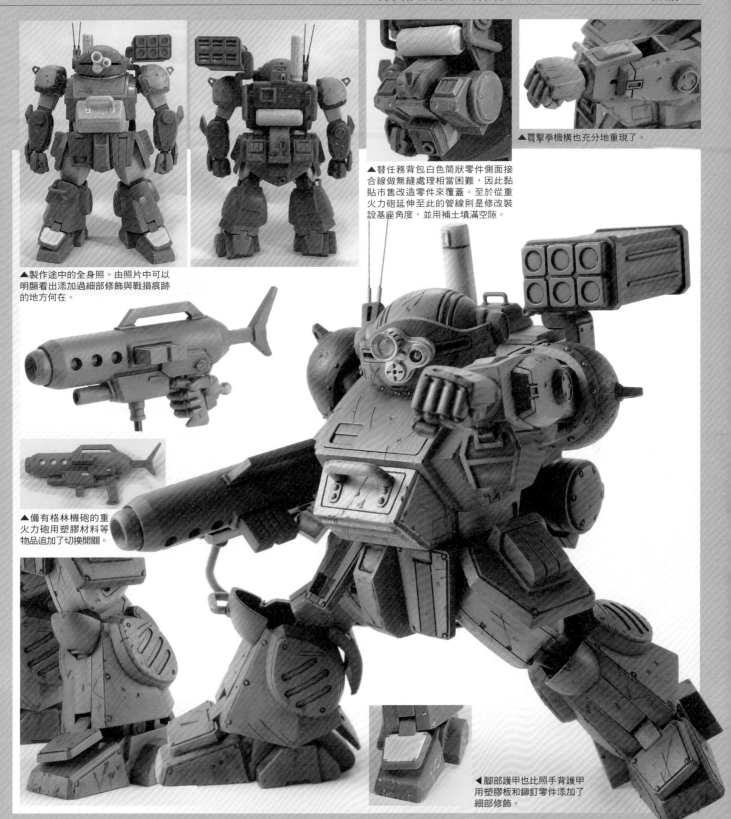

▲製作途中的全身照。由照片中可以明顯看出添加過細部修飾與戰損痕跡的地方何在。

▲備有格林機砲的重火力砲用塑膠材料等物品追加了切換開關。

▲替任務背包白色筒狀零件側面接合線做無縫處理相當困難，因此黏貼市售改造零件來覆蓋。至於從重火力砲延伸至此的管線則是修改裝設基座角度，並用補土填滿空隙。

▲貫擊拳機構也充分地重現了。

◀腳部護甲也比照手背護甲用塑膠板和鉚釘零件添加了細部修飾。

■頭部

為攝影機部位裝入透明紅的鏡頭零件，並且在頭罩左右兩側追加鉚釘。與一般眼鏡鬥犬左右相反的天線則是改用0.3㎜黃銅線和彈簧管重製。

■身體

為腹部防滾架的基座黏貼薄塑膠板和鉚釘作為細部修飾。為頸部接合線纏繞上擀成細條狀AB補土，再用精密一字螺絲起子逐一戳出許多凹痕，藉此表現焊接痕跡。用來戳的工具只要是細小平坦物品就行。

■臂部

拿乾刷用漆筆沾取稀釋補土拍塗在肩甲上，藉此做出如同鑄造物的痕跡。吊鉤扣具基座也追加了焊接痕跡。手腕處的可動式手背護甲則是黏貼了薄塑膠板和鉚釘。

■腿部

先將乘降機構塗裝完成，再組裝進小腿裡。在膝裝甲上雕刻出方形的散熱口，這部分是先鑽挖開孔，再逐步擴孔為四方形的。可動式腳部護甲也黏貼了塑膠板和鉚釘。

■選配式裝備類

想要為任務背包的白色筒狀零件進行無縫處理會很費事，因此改為在該處黏貼市售的圓形零件。下側的管線連接組件不僅顯得有點下垂，看起來也太薄，給人不夠穩定的印象，因此便使用補土加以修整。

重機關槍經由黏貼圓形零件和塑膠板做出類似火神砲切換開關的構造，讓該處看起來像是有那麼一回事。

■塗裝

直接選用了gaianotes推出的紅肩隊專用漆套組來塗裝。頭罩和腰部正面裝甲的塗抹痕跡是用漆筆手工描繪而成。

Blue Knight × VOLKS KIT GUIDE

青之騎士 BERUZERUGA 物語

射出成形 & 樹脂套件指南

接下來要介紹 VOLKS 推出的《青之騎士 BERUZERUGA 物語》系列射出成形套件 & 樹脂套件。
內容會按照比例和套件形式來分門別類，希望各位能視為套件指南當成參考。

● 發售商／VOLKS　※價格均為日幣含稅價（10%）　※套件尺寸以頭頂高為準。
※本單元以 2021 年 5 月 31 日時的資訊為準　※有一部分商品已經難以購得或已結束販售。

1/24 INJECTION KIT

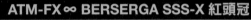

ATM-FX ∞ BERSERGA SSS-X 紅頭冠

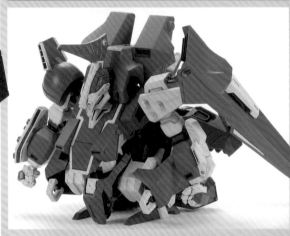

主角肯恩・麥克道格最後駕駛的最強 AT，
於小說最後一集登場。套件本身以七色成形零
件重現配色。各部位設有搭配軟膠零件的可動
機構，並重現射出貫釘和駕駛艙開闔機構。不
存在於設定圖稿中的乘降姿勢也以最新考證為
準，不用替換組裝。

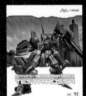

CHECK THIS BOX

● 12100 圓，
2015 年 5 月發售
● 1/24，約 22.5 cm
● 零件總數／431 片
● 原型／造形村

首批限定　金屬製貫釘

▶作為首批出貨限定版附錄，附有金屬製的貫
釘。

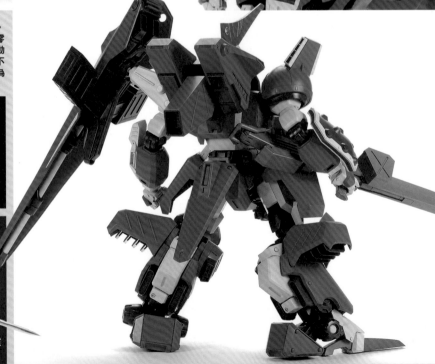

1/24 INJECTION KIT

ATM-FX1
地獄看門犬 VR-MAXIMA

這是在與黑炎交戰而失去狂戰士後，肯恩改為搭乘的肉搏戰規格版本災禍犬。後來就是駕駛這架機體與W-1（戰士1號）爆發了激烈戰鬥。套件本身以6色成形的零件重現了配色。還根據最新考證製作出了彈匣掛架的掛載機構等套件原創機構。

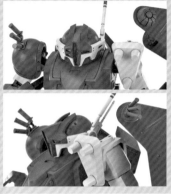

CHECK THIS BOX
- 12100圓，2016年8月發售
- 1/24，約17.5cm
- 零件總數／342片
- 原型／造形村

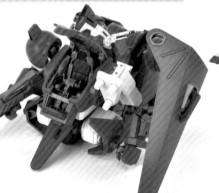

1/24 INJECTION KIT

ATM-FX ∞ BERSERGA SSS-X
紅頭冠 透明Ver.

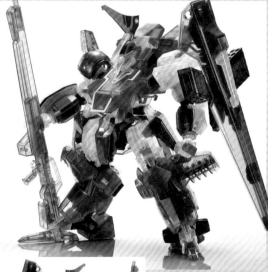

這是即使組裝完成後也能欣賞到紅頭冠內部構造的透明配色Ver.。

※本商品不可使用一般的塑膠模型接著劑，請使用瞬間接著劑或ABS樹脂用接著劑。

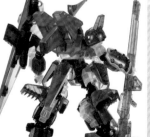

- 14300圓，2015年12月發售
- 1/24，約22.5cm
- 零件總數／431片
- 原型／造形村

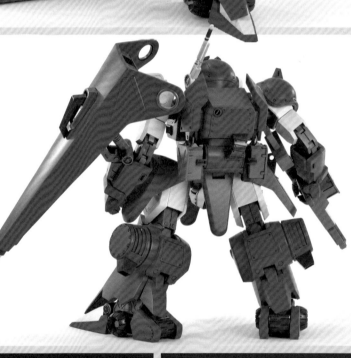

首批限定	改造零件

原本作為紅頭冠首批出貨限定版的金屬製貫釘零件和選配式武裝，後來也以改造零件形式推出了。

▲1/24 地獄看門犬 金屬貫釘
（1540圓）

▲1/24 反AT導向彈筒
（樹脂製，2750圓）

活動會場限定	武裝零件

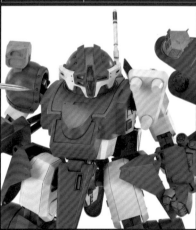

▲大型增裝燃料槽是將WAVE製G‧槽連接起來做出的。疊AB補土塑形而成。

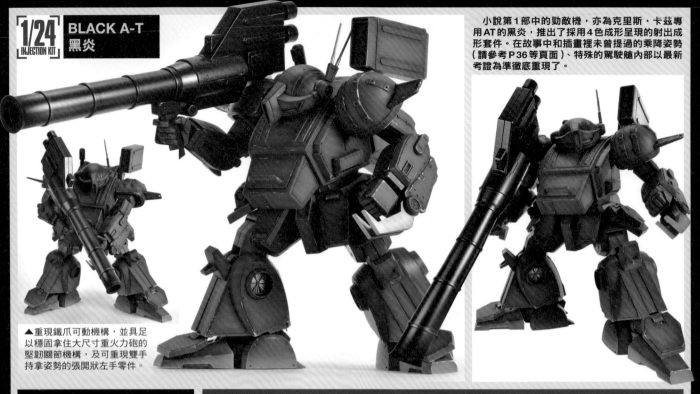

1/24 INJECTION KIT
BLACK A-T
黑炎

小說第1部中的勁敵機，亦為克里斯‧卡茲專用AT的黑炎，推出了採用4色成形呈現的射出成形套件。在故事中和插畫裡未曾提過的乘降姿勢（請參考P36等頁面）、特殊的駕駛艙內部以最新考證為準徹底重現了。

▲重現鐵爪可動機構，並具足以穩固拿住大尺寸重火力砲的堅韌關節機構，及可重現雙手持拿姿勢的張開狀左手零件。

CHECK THIS BOX
- 12100圓，2017年8月發售
- 1/24，約22㎝
- 零件總數／299片
- 原型／造形村

SHADOW FLARE

首批限定

作為首批限定版，附有金屬製前臂處貫釘，及可供重現裙甲處增裝裝甲的蝕刻片零件。

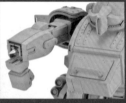
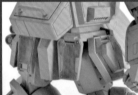
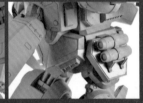

1/35 INJECTION KIT
ATH-Q63-BTS II SX
狂戰士 超級劊子手

這是主角肯恩的座機狂戰士與黑炎交戰時受到重創後，在米瑪‧森夸塔協助下重獲新生的面貌。套件本身是以1/35比例的射出成形套件方式呈現。除了以5色成形零件重現配色之外，亦無須替換組裝就能重現乘降姿勢和駕駛艙開闔機構。亦備有屬於改造零件的金屬零件和水貼紙套組。

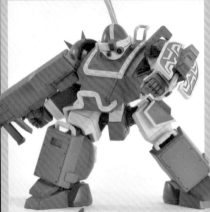

BERSERGA SUPER EXCLUSION

CHECK THIS BOX
- 6050圓，2015年12月發售
- 1/35，約14.5㎝
- 零件總數／188片
- 原型／造形村

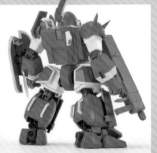
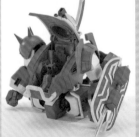

1/35 INJECTION KIT
ATH-Q60
灰色狂戰士

扮演親自將貫釘交付給主角肯恩這個重要角色的昆特人老戰士穆迪‧羅柯爾，他的座機也以4色成形套件面貌推出了立體商品。除了專用的重機關槍之外，亦以全新開模零件形式重現了造型易於BTS的部位。

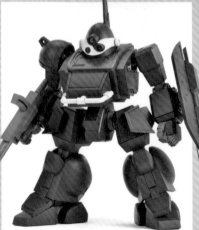
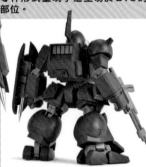

改造零件

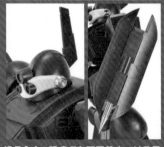

這是內含2種噴嘴和頭罩基座，以及貫釘的金屬零件套組（2420圓）

ATH-Q60 GRAY BERSERGA

CHECK THIS BOX
- 5500圓，2016年12月發售
- 1/35，約13㎝
- 零件總數／166片
- 原型／造形村

1/35 INJECTION KIT　B・ATM-03 開朗惡魔

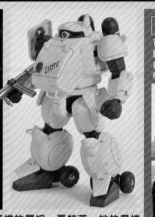

首批限定
首批出貨限定版附錄為胸部機槍處槍口和噴射口的金屬零件。

CHECK THIS BOX
● 5830圓，
2017年11月發售
● 1/35，約13cm
● 零件總數／179片
● 原型／造形村

日後成為肯恩好搭檔的羅妮．夏特萊，她的愛機「開朗惡魔」推出了1/35比例射出成形套件。作為特徵所在的鮮明配色乃是以5種成形色來呈現。

1/35 INJECTION KIT　ATM-09-STCBS 告死使者 首批限定版

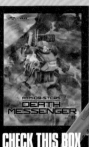
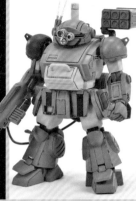
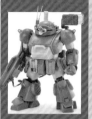

首批限定
首批出貨限定版附錄為兩顆鏡頭、頭罩基座、裙甲用蝕刻片零件。

CHECK THIS BOX
● 8250圓，
2019年2月發售
● 1/35，約12cm
● 零件總數／197片
● 原型／造形村

前紅肩隊成員拉鐔夫．迪斯科馬的愛機告死使者推出了1/35比例6色成形射出成形色套件。亦重現了屬於特徵所在的任務背包和乘降機構。管線部位是採用能自由彎曲的單芯線來呈現。

1/35 INJECTION KIT　ATH-Q63-BTS 狂戰士 BTS

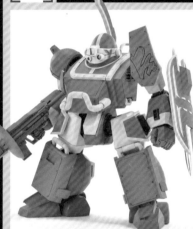
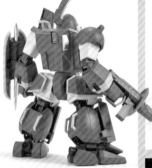

主角肯恩最初搭乘的機體。以超級劍子手為基礎，搭配全新開模零件重現造型相異處，整體同樣以5色成形零件呈現。亦附屬了後來才全新繪製設定圖稿的「GAT-118改造機關槍」。作為特徵的機身標誌以水貼紙呈現，光是組裝完並黏上水貼紙，即可充分重現肯恩的狂戰士BTS。

CHECK THIS BOX
● 6380圓，
2018年2月發售
● 1/35，約12cm
● 零件總數／184片
● 原型／造形村

青之騎士系列 1/24 阿斯特拉基斯 文字水貼紙

除了內含可供1/24系列4款商品用的阿斯特拉基斯文字和數字，還有許多通用圖樣。

● 1320圓，2012年4月發售
● 1/24
● 原型／造形村

1/24 RESIN KIT　戰士1號 基本套組

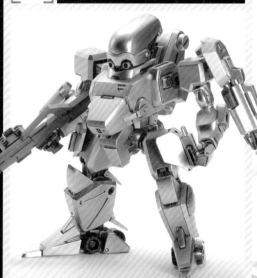

這款1/24比例彩色樹脂套件立體重現了小說中與肯恩展開最後決戰的自我思考型機甲士兵。各關節雖為固定式構造，卻也能把玩頭部艙蓋開闔機構等部分。

● 27500圓，2013年4月發售　● 1/24，約16cm
● 零件總數／101片　● 原型／造形村

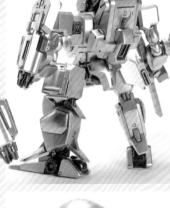
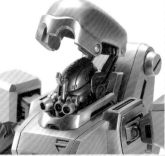

▲頭部艙蓋可開闔，內部組件是根據最新考證製作造型而成。

1/24 RESIN KIT　戰士1號 武器套組

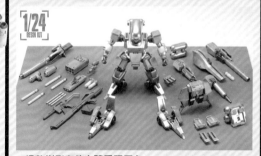

這款樹脂套件立體重現了在插畫中有描繪出來的反艦用鉤爪砲、腳部高速滑行用組件、任務背包與工程用輔助機械臂、修理用噴燈等所有選配式裝備。

● 14300圓，
2013年4月發售
● 1/24
● 零件總數／95片
● 原型／造形村

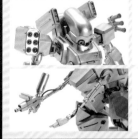
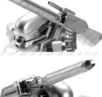

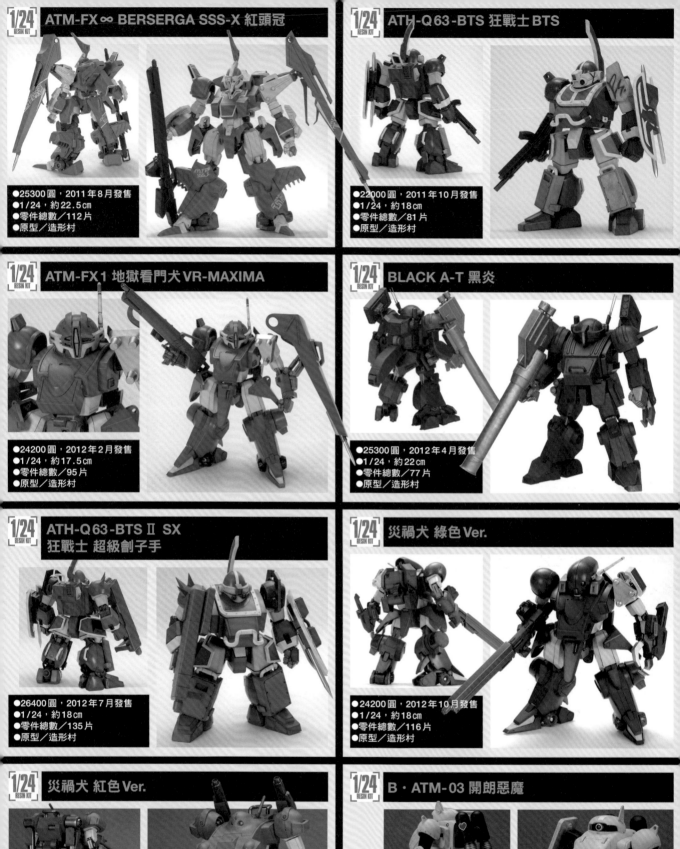

1/24 RESIN KIT — ATM-FX ∞ BERSERGA SSS-X 紅頭冠

- ●25300圓，2011年8月發售
- ●1/24，約22.5cm
- ●零件總數／112片
- ●原型／造形村

1/24 RESIN KIT — ATH-Q63-BTS 狂戰士 BTS

- ●22000圓，2011年10月發售
- ●1/24，約18cm
- ●零件總數／81片
- ●原型／造形村

1/24 RESIN KIT — ATM-FX1 地獄看門犬 VR-MAXIMA

- ●24200圓，2012年2月發售
- ●1/24，約17.5cm
- ●零件總數／95片
- ●原型／造形村

1/24 RESIN KIT — BLACK A-T 黑炎

- ●25300圓，2012年4月發售
- ●1/24，約22cm
- ●零件總數／77片
- ●原型／造形村

1/24 RESIN KIT — ATH-Q63-BTS Ⅱ SX 狂戰士 超級劊子手

- ●26400圓，2012年7月發售
- ●1/24，約18cm
- ●零件總數／135片
- ●原型／造形村

1/24 RESIN KIT — 災禍犬 綠色 Ver.

- ●24200圓，2012年10月發售
- ●1/24，約18cm
- ●零件總數／116片
- ●原型／造形村

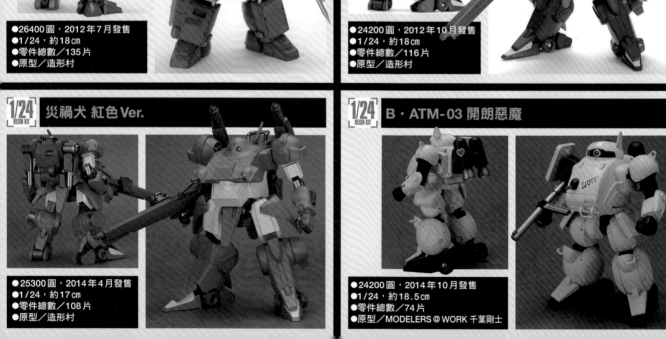

1/24 RESIN KIT — 災禍犬 紅色 Ver.

- ●25300圓，2014年4月發售
- ●1/24，約17cm
- ●零件總數／108片
- ●原型／造形村

1/24 RESIN KIT — B・ATM-03 開朗惡魔

- ●24200圓，2014年10月發售
- ●1/24，約18.5cm
- ●零件總數／74片
- ●原型／MODELERS @ WORK 千葉剛士

1/24 整肅者
INJECTION KIT

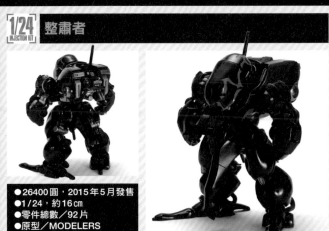

- ●26400圓，2015年5月發售
- ●1/24，約16cm
- ●零件總數／92片
- ●原型／MODELERS
 @WORK 千葉剛士

1/35 狂亂貴公子
RESIN KIT

- ●21780圓，2015年12月發售
- ●1/35，約11.5cm
- ●零件總數／76片
- ●原型／造形村

▲這架AT是伴隨著中世紀梅爾基亞進行曲登場的艾爾·布里安座機。

1/35 鋼鐵人1號
RESIN KIT

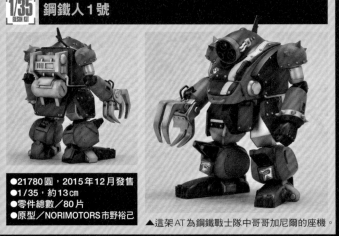

- ●21780圓，2015年12月發售
- ●1/35，約13cm
- ●零件總數／80片
- ●原型／NORIMOTORS市野裕己

▲這架AT為鋼鐵戰士隊中哥哥加尼爾的座機。

1/35 鋼鐵人2號
RESIN KIT

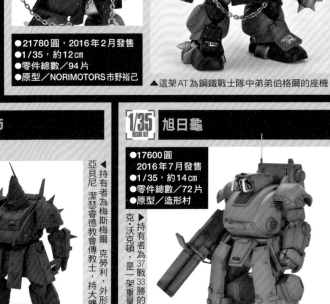

- ●21780圓，2016年2月發售
- ●1/35，約12cm
- ●零件總數／94片
- ●原型／NORIMOTORS市野裕己

▲這架AT為鋼鐵戰士隊中弟弟伯格爾的座機。

1/35 ATM-09-STCBS 告死使者
RESIN KIT

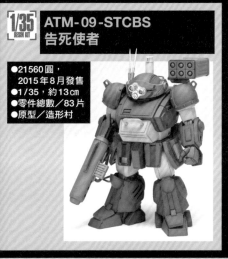

- ●21560圓，
 2015年8月發售
- ●1/35，約13cm
- ●零件總數／83片
- ●原型／造形村

1/35 地獄傳教師
RESIN KIT

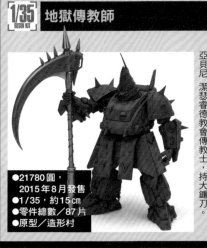

- ●21780圓，
 2015年8月發售
- ●1/35，約15cm
- ●零件總數／87片
- ●原型／造形村

持有者為梅斯梅爾·克勞利，外形仿梅爾基亞貝尼潔瑟睿德教會傳教士，持大鐮刀。

1/35 旭日龜
RESIN KIT

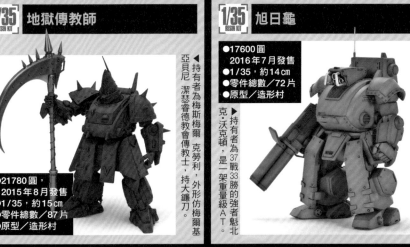

- ●17600圓，2016年7月發售
- ●1/35，約14cm
- ●零件總數／72片
- ●原型／造形村

▶持有者為37戰33勝的強者魁北克·沃克頓，是一架重量級AT。

1/35 熱砂皇帝
RESIN KIT

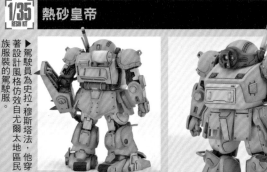

駕駛員為史拉穆斯塔法，他穿著設計風格仿效自尤爾太地區民族服裝的駕駛服。

- ●21780圓，2016年5月發售
- ●1/35，約12.5cm
- ●零件總數／76片
- ●原型／MODELERS@WORK 千葉剛士

1/35 漆黑鐵牛
RESIN KIT

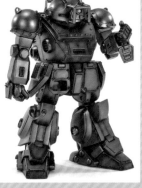

▲擔任黑炎配對搭檔的奧拉·尼格達就是以這架黑色公鹿型為座機。備有屬於隱藏式武器的飛索錨釘。

- ●21780圓，2016年8月發售
- ●1/35，約11cm ●零件總數／77片
- ●原型／NORIMOTORS市野裕己

SPECIAL INTERVIEW
Blue Knight × VOLKS

青之騎士BERUZERUGA物語
塚越由貴 專訪
（VOLKS HOBBY 企劃室）

最後以「Blue Knight×VOLKS 青之騎士BERUZERUGA物語」為主題，請教VOLKS研發團隊成員之一的塚越由貴從企劃起步至商品發售、一路發展至今的歷程。

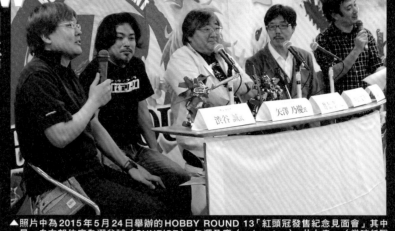

▲照片中為2015年5月24日舉辦的HOBBY ROUND 13「紅頭冠發售紀念見面會」其中一景。自左起依序為澀谷誠（SUNRISE）、矢澤乃慶（gaianotes）、井上幸一（當時任職SUNRISE）、片貝文洋（機械設計師）、塚越由貴（VOLKS）。（※省略敬稱）

企劃起步的經緯

—— 首先想請教樹脂套件、射出成形套件是在何等契機下展開推出商品的企劃呢？

首先，一提到VOLKS，現在應該都會立刻聯想到《青之騎士BERUZERUGA物語》（以下簡稱為《青之騎士》），不過對VOLKS的老顧客來說，馬上會聯想到的應該是《裝甲騎兵》才對，畢竟早在《裝甲騎兵》首播時就已陸續推出立體產品。至於邁入下一階段的契機，其實是2011年起以「Blue Knight VOLKS～VOLKS會拿出真本事來製作AT！～」為主題、重新推展《青之騎士》彩色樹脂套件這件事。2013年時，為了慶祝TV動畫《裝甲騎兵》30週年與VOLKS創業40週年，於是決定重新詮釋過去的超大尺寸作品1/8比例眼鏡鬥犬和1/24比例傑作套件，並替《裝甲騎兵》中各式AT機種之父的機械設計師大河原邦男老師舉辦個展「超・大河原邦男展」等，甚至以「超・大河原邦男計畫」為題進行多樣化推展，前述印象也才逐漸奠定成形。

AT打從1983年誕生以來，就廣受無數模型迷喜愛，可說是相當罕見的存在。其中絕大部分是以現實世界的吉普車為藍本，造型既具實用性又粗獷；但也有的機體如F1賽車，造型既先進又醒目，活躍於有著諸多狂熱愛好者的外傳作品中，代表正是《青之騎士》。本作品以往也有推出商品的機遇，不過就VOLKS創業之初便積極推廣的「動手做模型」領域來說，也就只有樹脂套件而已。放眼當時整個模型界來看，狀況也差不了多少。為了讓洋溢著魅力的AT機體設計能繼往開來，敝社懷抱著雄心壯志，決定憑藉《青之騎士》進軍射出成形套件市場。沒錯，對當時的VOLKS來說，推出AT射出成形套件可謂是「宿願」（最重要的是，公司裡喜歡《青之騎士》的人也不在少數（笑））。

我們在將AT詮釋成立體產品時，是秉持著「虛構產物AT真實存在會是什麼模樣」的想法，以「用立體產品重現真正AT」為目標。這也是VOLKS在研發以SWS（飛機模型）為首的各式機體類商品時以一貫之的概念。時至今日，不僅類別細分多樣化，研發概念也獲得了深化。以此為基礎

推出射出成形套件，一方面能讓資深玩家充滿新鮮感，另一方面也期望打動新世代玩家。

一提到《裝甲騎兵》就會有著「啊，就是那個吧！」（正面意義）的共通印象，因此我們特地選擇了《青之騎士》作為正式起步，希望博得新玩家的支持，並令人耳目一新，引發「那架帥氣的機器人是什麼？」的好奇心，並讓對《裝甲騎兵》世界觀（酸雨、鋼鐵、鏽、沙塵等）沒有先入為主想法的年輕世代機器人迷也能毫無壓力地入門，然後自主地想要回頭去看屬於原作故事和原點所在的《裝甲騎兵》。VOLKS打從樹脂套件時代就「最愛青之騎士」，因此推動起來相當容易，為這個企劃設下的一切布局也都成功奏效。就這樣，企劃順利起步，並成功強化了「青之騎士＝VOLKS」的品牌效果。

現今進行商品研發時，做好品牌管理已是理所當然之事，不過當問到「裝甲騎兵的品牌形象」時，各位幾乎毫無疑問都會聯想到固定印象，裝甲騎兵迷甚至會半開玩笑地說這個作品的經典名言是「硝煙嗆喉」呢。我們起初確實打算營造出那種印象，不過SUNRISE公司建議「既然要做，不如想個全新的方向」，這其實還滿令人驚訝的。我確實認為過往印象很重要，但是把「是否要把印象推展得比現在更廣？」和「現今這麼做的意義」納入考量後，我們得到了靈感。就結果來說，為了構思如何讓《裝甲騎兵》世界的AT能隨著嶄新造型散發出魅力，我們擬定了「品牌管理作戰」這個名稱，以「現今的帥氣是什麼？」為主題，進一步將企劃去蕪存菁，並召集了足以匹配的豪華陣容來組成研發團隊。

首先是向版權持有者SUNRISE公司邀請曾一手包辦以《裝甲騎兵》為首的過往SUNRISE作品、擔綱從整體協調到細部審核業務的綜合製作人澀谷誠先生，接著又邀請了「計畫21C」（※1）等場合中一提到《裝甲騎兵》就絕不可少的總監井上幸一先生（當時任職SUNRISE，現為自由工作者），還有同樣參與「21C」、設計理念與我們的研發概念一拍即合的片貝文洋先生來擔綱商品用設計。不僅如此，也邀請到發行了近年來唯一復刻青之騎士專輯書籍的HJ編輯部成員岡村征爾先生，在提供資料方面不遺餘力，並從模型雜誌觀點考察、提供

如何在機構面上賦予樂趣（後來由村瀬直志先生接棒）。最後一名成員，是以SWS為中心歷來經手過IMS、組裝角色等各式VOLKS原創商品的熱門企劃，亦是本企劃發起人兼研發負責人的在下，VOLKS HOBBY企劃室塚越由貴。之後就是由我們這幾位成員，透過定期開會的形式推動企劃進行。

關於射出成形套件

—— 您們與版權持有者SUNRISE之間，究竟是如何合作、又有哪些令您印象深刻的事情呢？

從打算推出射出成形套件到實際成真的這段期間，確實發生過許多事情，其中令我印象深刻的有兩件。第一件是提出企劃時的第一印象，另一件是真正進入設計階段後才發現的震撼性事實。

當我第一次帶著企劃書去給當時經辦案子的SUNRISE澀谷先生時，他不知為何面有難色，還訝異地問：「真的要這樣做嗎？」老實說，我當時心想：「咦？他是在嫌棄這個企劃嗎？」（笑）。詳細請教後，他說之前VOLKS也曾多次提出類似企劃，但他們都沒有授權，因為那些企劃都令人覺得只是想把過去推出的樹脂套件重製成塑膠模型罷了，無法充分傳達出企劃的真正意圖和熱情，他才會以為我們沒學到教訓、又玩老把戲。畢竟製作射出成形套件相當費心費力又費錢，無法輕易授權。總之，他並非純粹嫌棄。這段幕後故事在日後的企劃發表活動中作為過往笑談（研發祕辛）講給大家聽過，不過在企劃真正獲得批准前，其實充斥著劍拔弩張的緊張感（或者該說是殺氣）。像是這樣，澀谷先生：「總之這樣做就各方面來說都很麻煩，我該直接說不嗎？」塚越：「我已經做好遞辭呈的準備了，就算要拚個同歸於盡也要取得授權啦！（泣）」當時我真正想的只有一件事：既然要做，就要拚命拿出真本事！我們雙方就是如此拿出真本事較量的。

以俗稱塑膠模型的射出成形套件來說，當然得大量生產以便銷售給更多消費者。這樣一來，與此相關的諸多企業與人們當然也得一以貫之地堅守內容方針，整體價值觀也要取得一致。對於要做到無損於消費者心目中印象的企劃來說，這是不可或缺的。況且以《青之騎士》這類老內容來說，更得

※1…眼鏡鬥犬計畫21C：以「假如真有眼鏡鬥犬存在」為主題的企劃，由SUNRISE等邀請各領域團隊參加，一同透過立體造型驗證、各部形狀及機身標誌等觀察，考察眼鏡鬥犬。後來還據此推出了《裝甲騎兵眼鏡鬥犬21C終極檔案》（SB Creative發行）和樹脂套件等相關商品。

花費相當大的心力。舉例來說，必須設法讓人回想起這是部什麼作品，並讓沒接觸過的人有興趣去瞭解。此外，確認現今權利關係也是一大壁壘。雖然這部分有特地請求澀谷先生協助，但相對於配合時下內容推出的應景商品，這需要截然不同的觀點和心力。不過，VOLKS過去有著實際成績，只要能充分應用那些經驗，應該還是能走出一條路子。於是在進一步擴大推展既有樹脂套件系列、重新點燃舊雨新知的熱情之餘，我們也極力宣傳「VOLKS現在視青之騎士為王牌喔！」的理念，讓從未接觸的人也能曉得這件事。待博得各方注目後，才正式啟動企劃。當然，要是純粹拿既有商品來重製，遲早會遇上沒題材可用的窘境，這時就要說澀谷先生不愧是高瞻遠矚了。他曾表示：「若是VOLKS公司，就算擱著不管，他們也會自行陸續推出超越重製水準的升級版新商品，讓市場更熟絡吧。」就像早就盤算好這一切的發展般。接下來也一如他所料，我們不斷提出屬於全新造型的企劃書，這方面應該就不用贅述了（笑）。

至於展開實際設計後，隨著外觀造型整合完畢、進入考察內部構造階段時，SUNRISE公司方面突然表示：「無論如何都要加入乘降機構！」還陸續提出這類意見：「咦？以這種尺寸感來說，駕駛艙內容納不下肯恩（駕駛員）吧？」「像F1賽車那樣近乎躺著駕駛如何？」「既然原作小說中有描述過單手單腳受傷的情況，應該能以某種方式解決吧……」後來在設定身高方面又說「那終究只是理論」，讓我倍感震撼。在那之後，有段時間針對有「人」搭乘的機體的身高進行諸多議論。結果，儘管AT的設定身高基本上應為機體頭頂高才對，但因為AT頭部內側也是容納駕駛員的空間，紅頭冠就暫且將近乎躺著搭乘時的駕駛員頭部位置視為設定身高；另外也姑且以商品設計數據為準，反向的

估算出1/24尺寸的肯恩身高，設想在四肢健全的前提下完成的機體會是什麼模樣，然後設計出駕駛艙內部空間和構造等細部造型，最後總算完成了作為模型所需的尺寸感。或許有些資深玩家會覺得套件尺寸怪怪的，真正的原因就是出在這段研發祕辛上。就結果來說，相較於L級小個頭、實力卻超強的大魔王「整肅者」，兩者之間有這等身高差反而顯得更有意思了。不僅研發團隊內部這麼想，許多消費者也都深有同感，況且也充分展現出了身為超級H級的魄力，因此格外受到肯定呢。

—— 研發射出成形套件時，有邀請到機械設計師片貝文洋老師參與繪製，請問他是怎麼加入的呢？

這部分首先要從本企劃的設計方向說起，對於這個在核心玩家間至今仍深受熱愛的造型，肯定不能只是純粹重新設計，必須加入符合現今風格的詮釋，才能讓更多新世代玩家有機會知曉《青之騎士》是怎樣的作品。但我們並不是要將造型整個重新設計，而是以尊重原有造型為前提做商品研發用畫稿，以積極正面的觀點深入考察、明確地繪製出造型，因此選上了當時尚屬新進有志人士、以寫實風格聞名的片貝老師，同樣在「21C」參與繪製的井上先生也推薦並邀請他加入。我是透過澀谷先生介紹才第一次見到對方，不過當時也就已經參與過許多作品的機械設計工作，因此我認為能放心交付重任。接下來就會搭配片貝老師在本企劃發表活動中所說過的話來進行說明。

片貝老師原本認為紅頭冠的造型已經相當洗鍊、沒有重新詮釋的必要，便以「沒有我能插手的餘地」為由拒絕了我的邀約。不過，射出成形套件是量產型商品，與樹脂套件不同，許多事情得提前準備；再者為了呈現給2010年代（發表該評論的當時）的裝甲騎兵迷，還尚有調整的必要。不僅是《青之騎士》，現今流通的角色商品即便保留了

原有造型，也幾乎都針對當代風格做了改良，而我們當然想要做到更勝於此。經過一番考量後，他答覆道：「若是這樣，我應該多少能幫上忙。」接受了我們的邀約。角色支持度得隨著不斷發布新消息才能長久延續，只要有會產生反應的支持者在，就不會被時代的洪流所吞噬。原作小說總共4集便俐落收尾了，但至今仍深受支持，我認為這不僅是小說本身的實力，也是版權持有者和相關廠商不斷努力宣傳、支持者們熱情回應，才得以締造的成果。正如澀谷先生所說，對於多年來始終喜愛《青之騎士》的玩家來說，VOLKS將為紅頭冠推出全新商品，可說是他們期盼已久的消息。不過這個角色畢竟是近30年前（發表該評論的當時）問世的，不認識它的模型迷可能也不少。因此，我們以「接下來會推出如此帥氣的商品」、「因為是塑膠套件，各方面的製作門檻都會比樹脂套件低」的方向進行宣傳，藉以引起他們的興趣。若是能讓他們知曉那是一個有這些機器人出現的故事，進而引領他們進入有各式各樣角色存在的作品世界，就很令人開心了。研發團隊內部也認為VOLKS模型很適合作為入門契機，這也令人欣喜不已呢。就這樣，片貝老師對這次的委託慷慨允諾，後來更是造就了超乎預期的成果。

總而言之，由片貝老師經手的設計十分合理，雖說這是基於製作商品所需設計的造型，但並沒有遷就於模型廠商（或者該說是工廠）的生產需求，而是以VOLKS力求達到的「用模型重現實物」此一研發概念為依歸，構思出的最佳解答。其中還吸收了總監井上先生和職業模型師代表岡村先生提出的建議和改良點子，並反饋了我基於廠商立場提出、強人所難的各種要求（笑）。片貝老師甚至還當場畫出幾份草稿，將這些意見都落實到造型裡。這份真誠的熱情如浪濤般洶湧，令我覺得可靠又欽佩的

由片貝文洋老師擔綱繪製的研發用畫稿

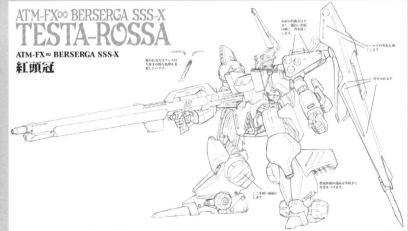

ATM-FX∞ BERSERGA SSS-X
TESTA-ROSSA

ATM-FX∞ BERSERGA SSS-X
紅頭冠

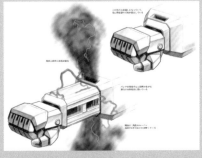

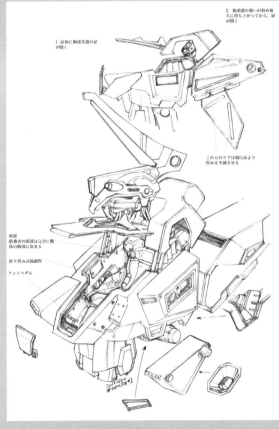

同時，又不禁冷汗直流地心想：「要做成這樣，肯定得投注大筆經費，這樣企劃會做不下去的……誰快來阻止一下啊！（幾乎要哭出來了）」因此不斷溝通討論，這段過程至今仍然歷歷在目。總之，這是我第一次與業界有志人士及設計師直接溝通意見，正式從無到有建構出整個企劃，直到設計出完整造型，讓我從中學習到了不少。以此為契機，我後來也參與了VOLKS原創企劃「VLOCKer's FIORE」的設計和研發工作，令我不禁感嘆那次的經驗確實受益良多。後來片貝老師也以機械設計師的身分協助「VLOCKer's FIORE」企劃，我真的打自心底感謝他！

—— 研發射出成形套件時，哪裡比較費心費力呢？

製作射出成形套件時，為了秉持「用立體造型產物重現真正AT」的方針並進一步改良，我們一腳踏入了「重新詮釋造型」的嶄新領域中，勞煩了版權持有者SUNRISE公司等諸多相關廠商及人士。話雖如此，我們並非否定當年的造型，只是從積極正面觀點去考察製作商品所需。尊重原作小說既有造型之餘，重新建構出屬於立體商品所需的表現。如此一來，才得以推出既令資深玩家滿意、又能打動新玩家的空前帥氣AT套件。而由片貝老師重新建構造型、進而昇華為立體產物，確實是關鍵所在。片貝老師的厲害之處，就是忠實地依循造型進行設計，又能自然地讓模型充滿立體產物所需的看頭。

為了讓改良的首作在造型、構造、可動性等方面都能更講究地呈現，採用了以往AT迷最熟悉的1/24比例，可製作成全可動規格，為此有必要深入理解機械造型、設計出各部位構造。在機體題材的選擇上，必須是主角機，且要能讓年輕世代也感受到《青之騎士》的魅力，因此最後選擇了在規格與造型方面均為顛峰的紅頭冠。畢竟首作賣不好，

就沒有以後可言了，一開始就要全力以赴！至於成果究竟如何，只要看到實際商品應該就一目瞭然了吧（笑）。

就造型面來說，作為基礎的整體輪廓和零件尺寸，均是以設定圖稿為依歸，巧妙融合樹脂套件的造型，甚至幾乎直接沿襲。不過既然是射出成形套件，零件必然是中空的，還有著可動關節等諸多與樹脂套件不同的要素。為此，要進行許多調整作業。最費事之處就屬重機關槍了，歷經一番試誤後，才總算將彈匣調整到不會卡住手腕的位置。另外，像是頭部和腿部裡頭，以及乘降機構與駕駛艙內部等處，在當年連載時的設計草稿中幾乎沒提過，因此設計時也格外辛苦。我們是採取著重外形、再以此為準來設計內部的方針，盡可能繪製出這些細部的，再來就是參考實物。

具體而言，一般AT頭部裡並沒有能容納駕駛員頭部的空間，那麼機體頭部及下肢處類似渦輪發動機的零件實際上該具備何等功能呢？各部位構造基本上都是沿襲「21C」的構思方式。換句話說，必須思考要支撐尺寸大到一定程度的零件時，到底需要什麼構造，以及既然是外星人機體，就不能輕易沿用現代機械的設計思維，這可說是進行繪製時的2大原則。反過來說，貫擊拳和乘降機能等機構是一般AT的共通機能，相當於AT始祖的紅頭冠身上自然絕少不了。舉例來說，我們就設想了貫擊拳機構並非一般彈匣式，而是更高階的電磁式；乘降機構亦源自VOLKS所提出的機構（用塑膠板搭配塑膠棒自製的（笑）），當時在定期會議中備受肯定，後來便全面性引進套件裡了。駕駛艙的特色則是結合基爾加梅斯和巴拉蘭特雙方要素後去蕪存菁而成，醞釀出各方勢力日後會據此衍生各式AT的氣氛，由此可窺見片貝老師在考證時想得多麼深遠，我認為這亦是以模型來說最有看頭之處呢。

完成基礎造型後，又追加委託他設計了背包內部，以及步槍彈匣內的能量包等細節。相信玩家在組裝過程中瞥見時，肯定會驚訝：「原來這些地方是這個模樣啊！」不過照理來說，這類地方應該留著讓各方模型玩家根據個人喜好來添加細部修飾就是了。總之，要是零件深處維持光滑平坦狀的話，會顯得太空蕩，因此便以不會過於繁雜為前提，在設計階段就添加了雕刻。護盾處火箭發射機是這款套件首見的武裝。儘管護盾內側備有掛架和掛載用鉤爪，不過故事中從未使用過。只是難得有這個設定，就加入來作為驚喜。當然，最後決戰關鍵的「那個」（※2）也偷偷加上去了。至於究竟是什麼，還請各位親手組裝套件時確認看看囉（笑）！

此外，片貝老師花很多時間構思了各部位鉚釘的差異、面構成以及質感等，最為講究的「表現」就在此。舉例來說，頭冠邊緣稍微薄一點，就足以大幅左右整體給人的印象。不僅如此，肋梁高度、圓孔邊緣的形狀、肩甲處凸起結構的大小等全身各處的細小零件，都經過一番重新審視。就模型而言，這些都只能用2000號砂紙來謹慎打磨，可說是到了「吹毛求疵」程度的作業，但確實能將原有造型襯托得更帥氣精緻。最明確地表現出這點的，應該就屬黑炎了吧。就像這樣，研發團隊所有成員絞盡腦汁想出各種點子，機械設計師片貝老師也使出渾身解數做出回應並繪製出各種造型，最後才在企劃發表活動等場合中公布；但我希望這些不要被用在束縛自己或他人上。無論是直接將套件組裝完成也好、據此構思一番來改造也罷，希望大家都能依循自己的喜好去享受樂趣。畢竟這才是真正享受模型的方式，套件可供自由發揮的幅度之廣，肯定能讓各位更深入地體會到《裝甲騎兵》的世界，以及裝甲騎兵迷無遠弗屆的胸懷。

—— 為什麼會決定製作1/24和1/35這兩種比例

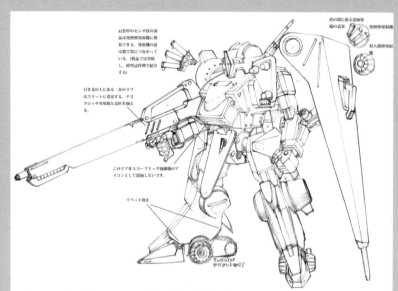

ATM-FX-1
ZERBARUS VR-MAXIMA
ATM-FX1
地獄看門犬

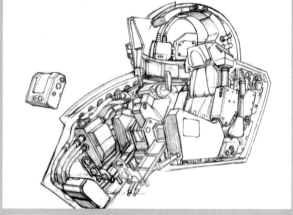

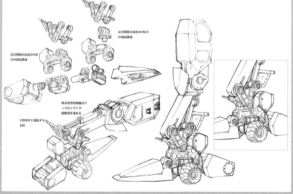

※2…異方塊：過去古代昆特人用來放逐整肅者的能量推進裝置。紅頭冠藉由它射出的貫釘給予了整肅者致命一擊。

的套件呢？

一提到《裝甲騎兵》就會聯想到1/24、1/35這兩種比例，所以雖然以全新品牌管理為目標，在尺寸方面還是決定依循慣例不變。畢竟除了要吸引新玩家，也要讓資深玩家覺得開心，這可說是首要前提。另外，既然研發概念是「用模型重現實物」，就應該以插畫、設定資料、故事描述等各式資料為依據，將造型、構造、機構、世界觀等各種要素毫無遺漏地落實到立體產品上，並盡可能增添附加價值（在賣場進行相關演出、舉辦模型比賽，甚至提供周邊資訊、服務及相關商品等），確保玩家們從購買到組裝的各個階段都能享受到樂趣，這正是我們在為商品進行企劃研發時所關注的。最後做出的結論就是，1/24比例要將主角級機體連同細部都設計出來，更要做到能透過組裝過程去理解造型意圖和構造，達到「講究的傑作」這個境界。在1/35比例方面，除了一提及《裝甲騎兵》就會聯想到的舊化等塗裝表現，戰鬥擂臺改裝等改造機體亦是魅力之一。為了讓玩家能更輕鬆地做到自由塗裝、改造、製作情景模型、將所有機種收集齊全，甚至是多買幾盒同樣機體來改裝、隨心所欲地享受動手做模型的樂趣，我們盡可能滿足機種完整性，讓玩家能毫無壓力地購買和收藏；冷門機體也能靠樹脂套件補齊，這正是VOLKS的強項所在。

各比例在機體選擇上也十分講究。1/24比例相對於《裝甲騎兵》，由最具《青之騎士》代表性、作為最後期主角機的「紅頭冠」打頭陣，製作上一舉傾盡全力，可說是與故事發展完全顛倒的布局；而與此相對地，1/35比例希望無論是資深或入門玩家，都能順著故事發展享受到樂趣，例如在進展到故事前半高潮、與仇敵黑炎進行決戰的時候，我們便選擇推出以狂戰士為基礎的主角機BTS Ⅱ，還有以肥仔為基礎的開朗惡魔，加上以眼鏡鬥犬為

基礎的告死使者等套件，讓人聯想到《裝甲騎兵》系列之餘，也與主角機建立起深厚的關連性。另外，由於有兩種比例同步推展，要是純粹按照故事順序推出主要機體，很容易演變成同一架機體自打對臺的狀況。為了避免發生這種情況，研發上也有將故事發展納入考量中。

—— 兩種比例各有尚未推出過套件的機體，請問今後會如何規劃套件推展呢？

目前為止，1/24比例幾乎都是以推出不太像《裝甲騎兵》的機體為主，像是無論在故事或立體產品上都具備壓倒性存在感和超絕規格的紅頭冠，還有作為基爾加格斯軍次期主力AT研發計畫「FX計畫」主軸的地獄看門犬，以及規格獨特到一般AT無從望其項背的黑炎等，在造型和構造等方面都充滿了看頭，可說是《青之騎士》最具代表性的機體；相對地，充滿《裝甲騎兵》風格、屬於標準AT且能作為戰鬥擂臺改裝機的機體，則是以1/35比例呈現，今後應該也會像這樣將熱門機體分別以合適比例推出。不過考量到現今局勢（新冠疫情和國外工廠成本高漲等狀況），我們不得不放慢腳步。當然視今後的狀況而定，還是會盡可能按照前述方針繼續推展套件，希望各位能先從手邊已經購買的套件製作並敬候佳音。

受新冠疫情影響，居家娛樂需求愈來愈多，VOLKS向來支持動手做模型的理念，今後也會繼續提供如何享受模型的建議。舉例來說，可以仿效現今刊載在模型包裝盒上的完成樣品，採取保留成形色、純粹組裝完成的簡易製作法來呈現；當然也能按照傳統方式，依據說明書上的塗裝指示全面上色；甚至能進一步施加髒汙等舊化……總之有各種製作方式可發揮。模型雜誌和社群網站上，有很多表現手法能作為參考。本企劃還採用了全新宣傳手法，邀請了機械設計師和VOLKS職業

模型師合作，一同推出SUNRISE官方原創設計師配色版，並和HJ月刊推出合作單元。總之，我們會更積極提出能讓人深入享受親手做模型樂趣的建議，我們也是為此才邀請HJ公司參與的（正如預料？（笑））。不僅如此，我們也和gaianotes公司聯名推出專用漆套組，並與社群網站上頗知名的國外改造零件廠商聯名，研發各式選配式零件，深具企圖心。今後同樣會為各位提供支援，讓個人享受製作之樂，並透過舉辦比賽和戰鬥擂臺大賽等交流活動，以期大家能長久地樂在其中。目前也正在精心規劃可供消費者參與的活動，敬請期待今後的「青之騎士 VOLKS」計畫！

（2021年5月透過電子郵件進行專訪）

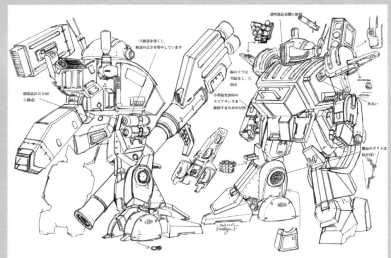

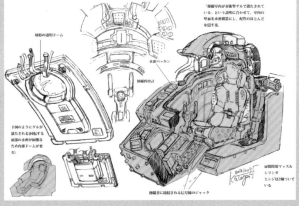

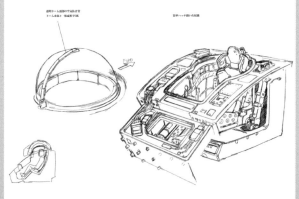

BLACK A-T
SHADOW FLARE

BLACK A-T
黑炎

STAFF

企劃・編輯　**木村 學**

設計　**株式会社ビィビィ**

撮影　**株式会社スタジオアール**

協力　**株式会社サンライズ**
　　　株式会社ボークス
　　　造形村

模型製作　**おれんぢえびす、GAA（firstAge）**
　　　　　更井廣志、澤武慎一郎、只野☆慶
　　　　　NAOKI、野田啓之
　　　　　野本憲一

出版　楓樹林出版事業有限公司
地址　新北市板橋區信義路163巷3號10樓
郵政劃撥　19907596　楓書坊文化出版社
網址　www.maplebook.com.tw
電話　02-2957-6096
傳真　02-2957-6435
翻譯　FORTRESS
責任編輯　邱凱蓉
內文排版　楊亞容
港澳經銷　泛華發行代理有限公司
定價　480元
初版日期　2024年8月

國家圖書館出版品預行編目資料

裝甲騎兵波德姆茲外傳：青之騎士BERUZERUGA
物語3D/ HOBBY JAPAN編輯部作；FORTRESS
翻譯. -- 初版. -- 新北市：楓樹林, 2024.08
　　面；公分

ISBN 978-626-7499-06-1（平裝）

1. 模型　2. 工藝美術

999　　　　　　　　　　113009431

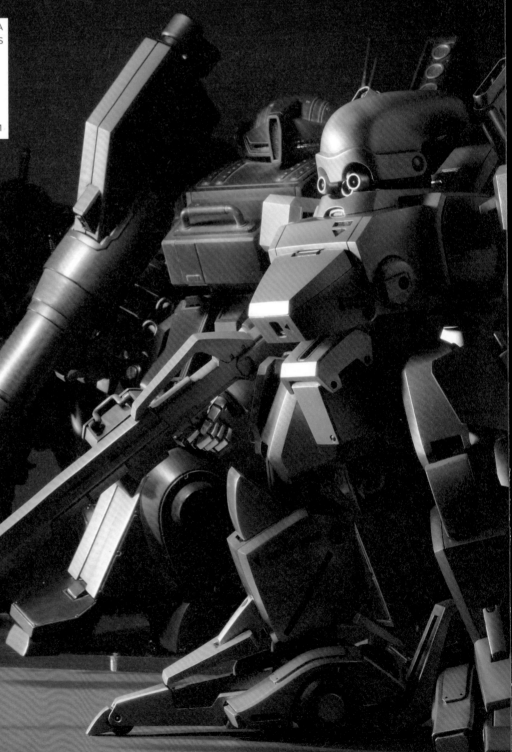